超好玩
摺紙王

楊旭 著

萬里機構

前言

巧手摺出可愛世界

摺紙，是孩子非常喜歡的一項活動。一張普通的白紙，在手中經過左摺右疊，就能變成千變萬化的物件：小貓、小花、風車……

摺紙能開發兒童的智力。一張紙摺疊成三角形、正方形、菱形等各種形狀。這種圖形變化和組合的訓練，有利於培養孩子思維的流暢性、變通性和獨特性。

摺紙能鍛鍊兒童的觸感和動作準確性。孩子的手接觸到紙張及其他摺紙用的物件，在觸碰中，不同的手感能加強他們對身邊事物的認識。在孩子摺紙的時候，依照步驟進行才能摺出成功的作品，哪怕只是一個小步驟錯了，就不能摺出想要的東西，或是無法進入下一步操作。摺紙對於訓練孩子大腦的思維能力和動作準確性很有好處，更能培養耐心和細致，讓孩子在生活和學習中更加專注。

摺紙能促進家長和孩子情感的溝通。孩子在摺紙過程中遇到困難時，家長在旁邊適時地給予鼓勵和幫助，會促進彼此之間的互動。在作品製作成功後，家長和孩子一起分享成功的喜悅非常重要，這會增強孩子的自信心和成就感。

兒童在5歲之後就是智力發展的最佳時期，多進行摺紙訓練能培養他們創造性的思考能力。本書精選了百個精美的摺紙實例，根據難易程度，分為入門、中級、進階，讓孩子從最簡單的摺紙開始，一步一步培養他們對摺紙的興趣。每一個實例都包含了完整和詳細的步驟分解圖，讓兒童能夠輕鬆、簡便地掌握其中竅門，摺出精美的作品，巧手摺出好世界。

hkorigami@yahoo.com.hk

目錄

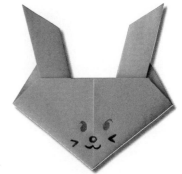

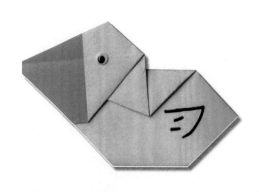

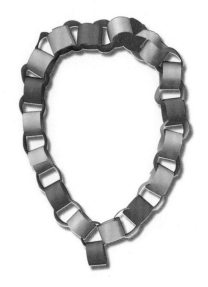

中級篇

進階篇

個人用品

日用品

其他

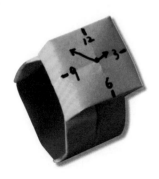

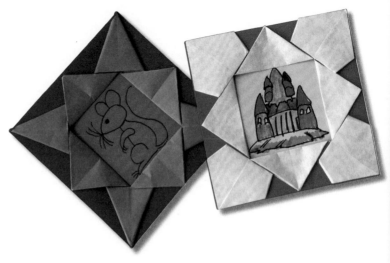

基礎
摺紙知識和摺紙符號

山摺

沿線向後摺

谷摺

沿線向正面摺

對摺，摺出摺痕

兩個對角沿中線對摺並打開，摺出摺痕

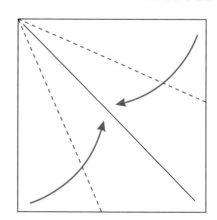

留下摺痕

捲摺

縮摺

翻到背面

翻摺

三角→四角

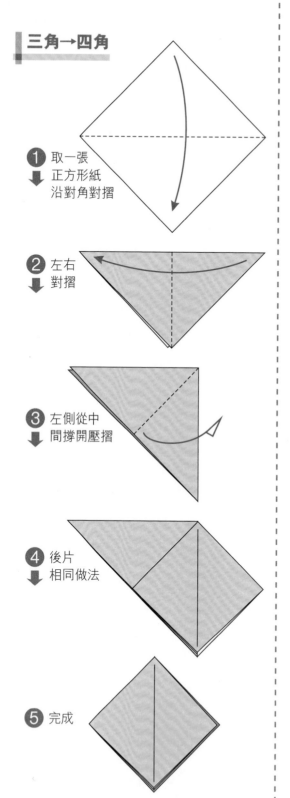

1 取一張
正方形紙
沿對角對摺

2 左右
對摺

3 左側從中
間撐開壓摺

4 後片
相同做法

5 完成

四角→三角

1 取一張
正方形
紙對摺

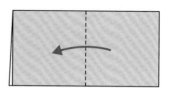

2 再對摺

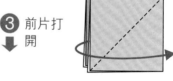

3 前片打
開

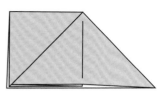

4 壓摺成
三角形

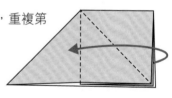

5 翻到反面，重複第
3 步

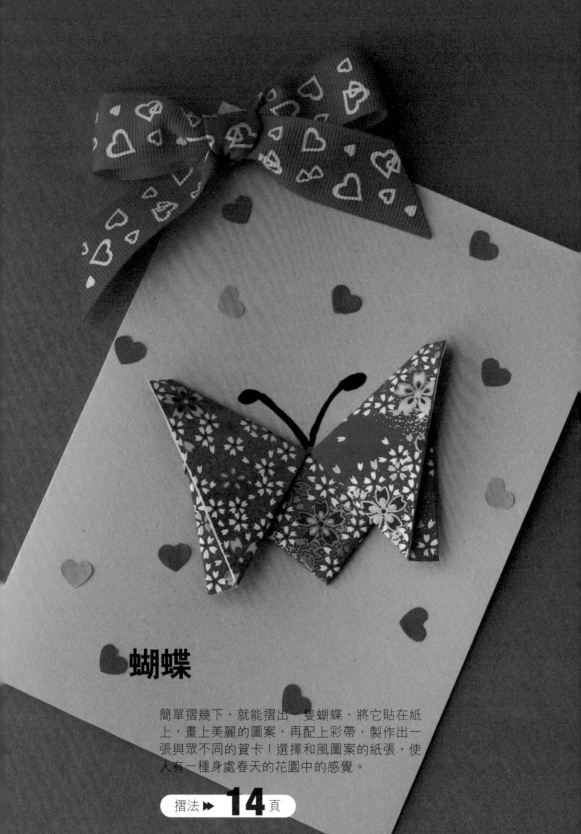

蝴蝶

簡單摺幾下，就能摺出一隻蝴蝶，將它貼在紙
上，畫上美麗的圖案，再配上彩帶，製作出一
張與眾不同的賀卡！選擇和風圖案的紙張，使
人有一種身處春天的花園中的感覺。

摺法 ▶ **14** 頁

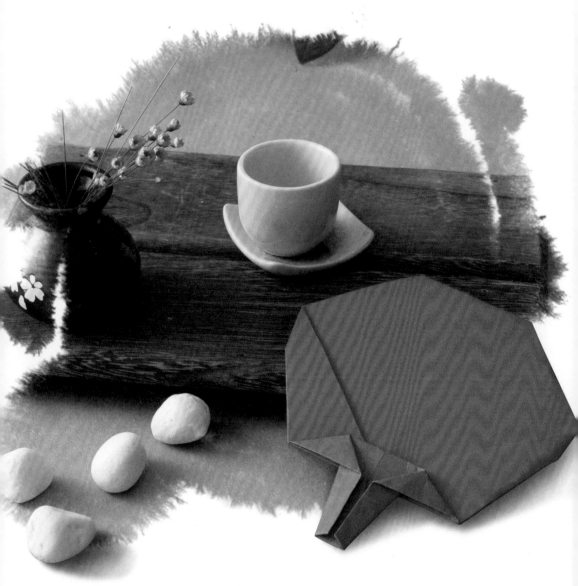

日本扇子

夏日晚間，坐在和式茶几前，搖着自製的日本扇子，品一杯清茶，在繁星滿天的夏夜感受一絲清涼。

摺法 ▶ **52** 頁

動物

孔雀

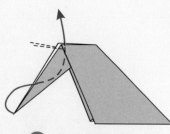

⑤ 再內翻摺一次，形成
孔雀的頸部

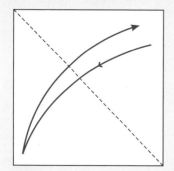

① 用正方形紙對摺，摺
出摺痕，再打開

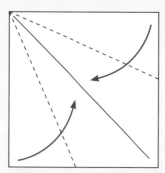

② 兩對角沿中線分別向
中間摺疊

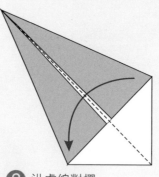

③ 沿虛線對摺

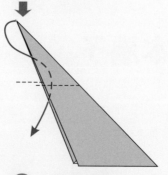

④ 沿虛線內翻摺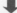

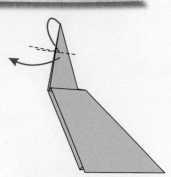

⑥ 頂部沿虛線內翻摺一
次形成孔雀的頭部，
畫上漂亮的雀翎

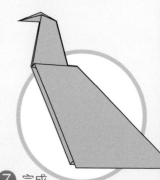

⑦ 完成

動物

貓頭鷹

1 取正方形紙,沿虛線摺疊

2 前片沿虛線向外翻摺

3 後片沿虛線向下摺

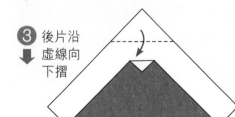

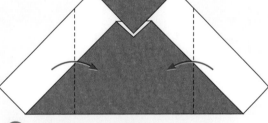

4 沿虛線分別向內摺疊

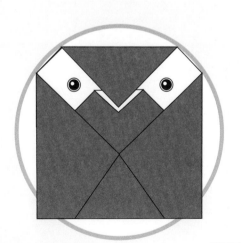

5 畫上眼睛和羽毛,完成

示範短片

動物

蝴蝶

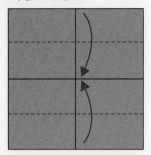

1 用正方形紙，摺出十字
摺痕後打開，上下分別
向中線對摺

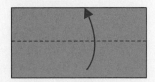

2 沿虛線往上摺疊

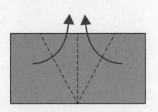

3 沿中線向上摺疊

4 翻到背面

5 沿虛線按箭咀方向摺疊後
打開

6 從兩側撐開，沿虛
線向下壓摺

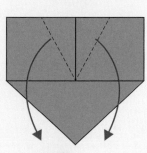

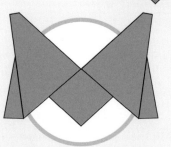

7 完成

動物

企鵝

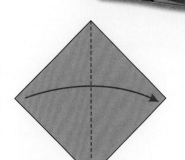

① 取一張
正方形
紙對摺

② 前後兩片
分別沿虛
線朝箭咀
方向摺疊

③ 沿虛線內
翻摺，形
成尾巴

④ 沿虛線外翻摺，形成
頭部

⑤ 嘴巴處曲摺一次，前後片
底部分別沿虛線微微摺起
即成腳

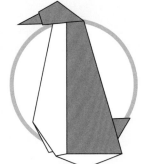

⑥ 完成

15

動物

天鵝

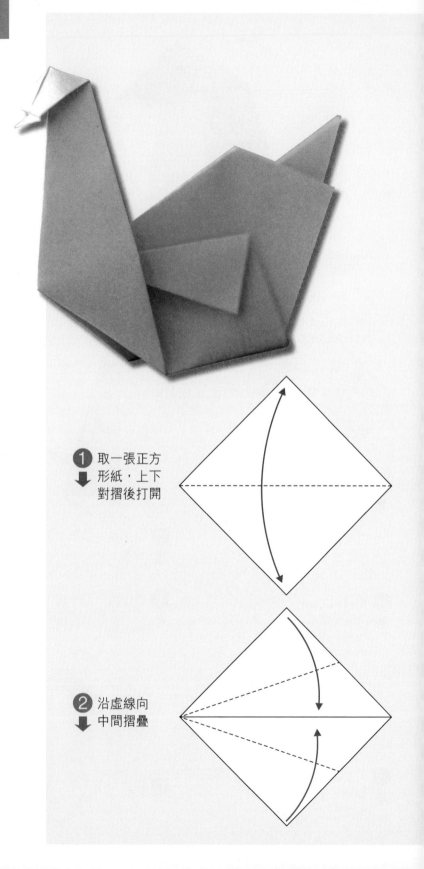

1 取一張正方
形紙，上下
對摺後打開

2 沿虛線向
中間摺疊

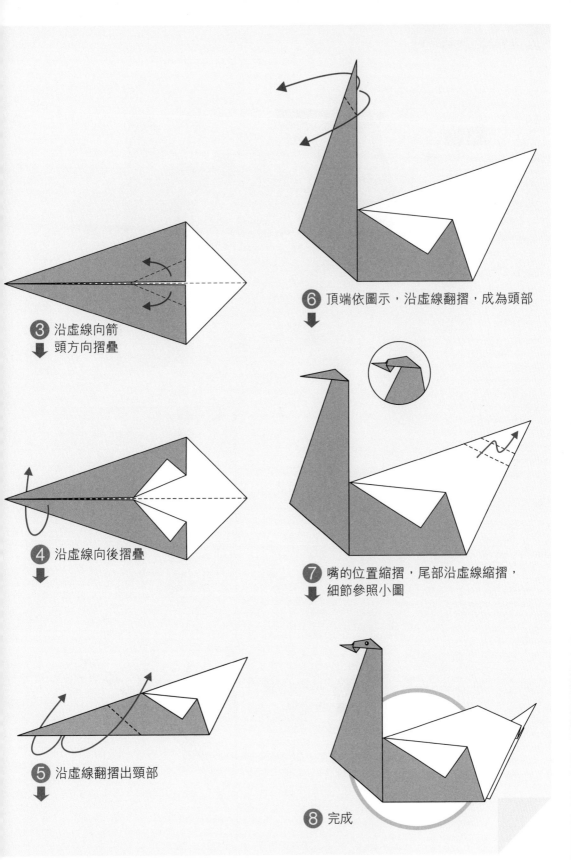

③ 沿虛線向箭
頭方向摺疊

⑥ 頂端依圖示,沿虛線翻摺,成為頭部

④ 沿虛線向後摺疊

⑦ 嘴的位置縮摺,尾部沿虛線縮摺,
細節參照小圖

⑤ 沿虛線翻摺出頸部

⑧ 完成

動物

公雞

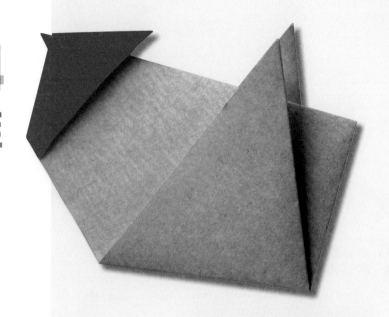

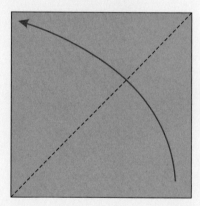

① 取一張正方
形紙對摺

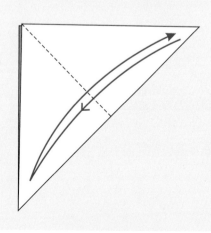

② 沿中線對摺，
再打開

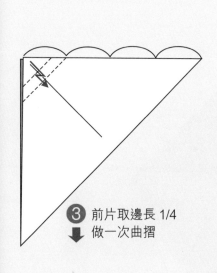

③ 前片取邊長 1/4
⬇ 做一次曲摺

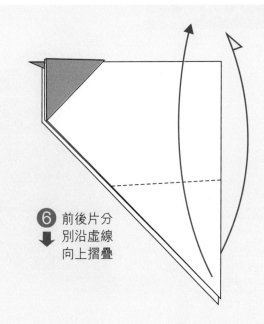

⑥ 前後片分
⬇ 別沿虛線
　 向上摺疊

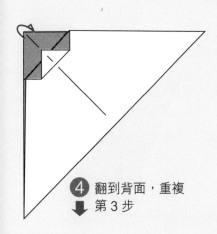

④ 翻到背面，重複
⬇ 第 3 步

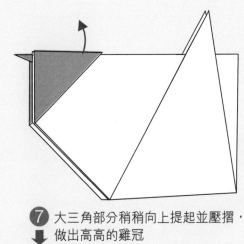

⑦ 大三角部分稍稍向上提起並壓摺，
⬇ 做出高高的雞冠

⑧ 完成

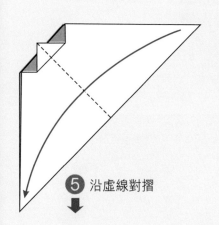

⑤ 沿虛線對摺
⬇

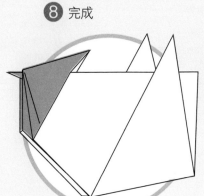

動物

大象

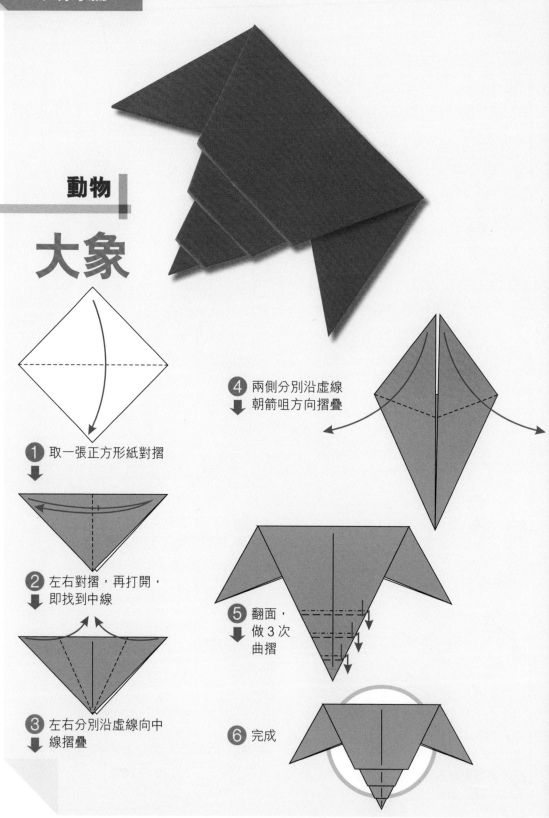

① 取一張正方形紙對摺

② 左右對摺，再打開，即找到中線

③ 左右分別沿虛線向中線摺疊

④ 兩側分別沿虛線朝箭咀方向摺疊

⑤ 翻面，做3次曲摺

⑥ 完成

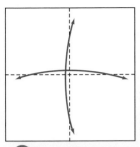

① 取一張正方形的紙，上下左右對摺後，打開，摺出摺痕

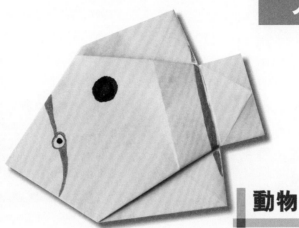

動物

熱帶魚

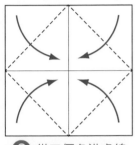

② 從四個角沿虛線向中間摺疊

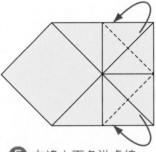

⑤ 右邊上下角沿虛線，按箭咀方向，向後摺疊

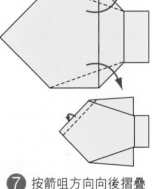

⑦ 按箭咀方向向後摺疊

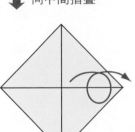

③ 翻轉到背面

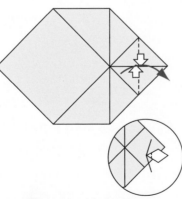

⑥ 從粗箭咀處向外拉開壓摺，向右翻摺

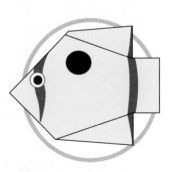

⑧ 畫上眼睛和花紋，完成

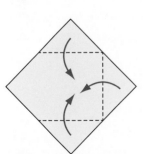

④ 將三個角沿虛線向中間摺疊

21

動物

鯨魚

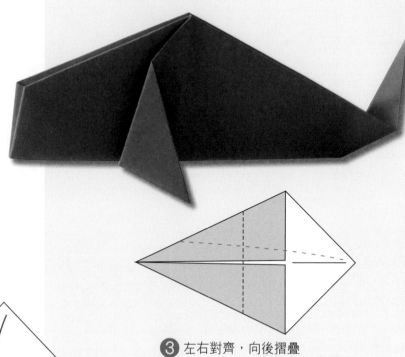

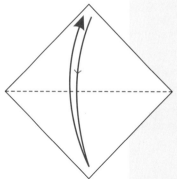

① 取一張正方形的紙對摺，摺出摺痕

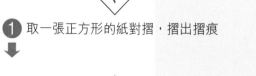

② 按箭咀方向沿虛線分別向中間摺疊

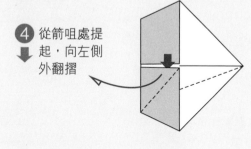

③ 左右對齊，向後摺疊

④ 從箭咀處提起，向左側外翻摺

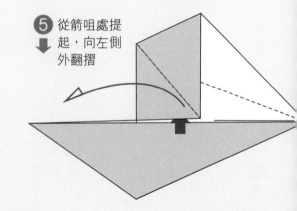

⑤ 從箭咀處提起，向左側外翻摺

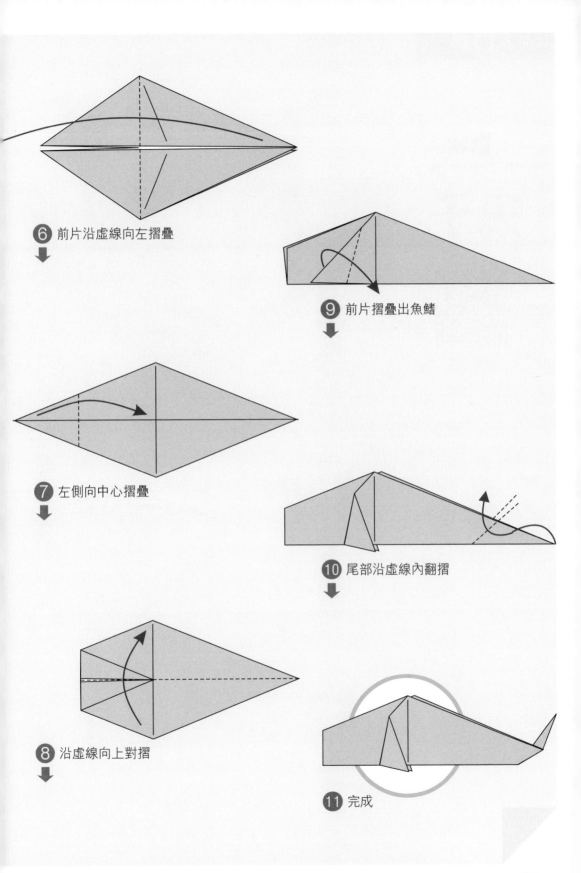

6 前片沿虛線向左摺疊

9 前片摺疊出魚鰭

7 左側向中心摺疊

10 尾部沿虛線內翻摺

8 沿虛線向上對摺

11 完成

動物

兔子

示範短片

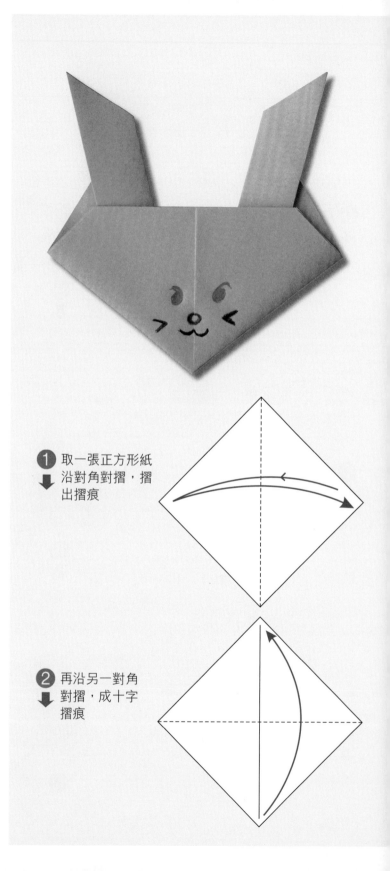

1 取一張正方形紙
沿對角對摺，摺
出摺痕

2 再沿另一對角
對摺，成十字
摺痕

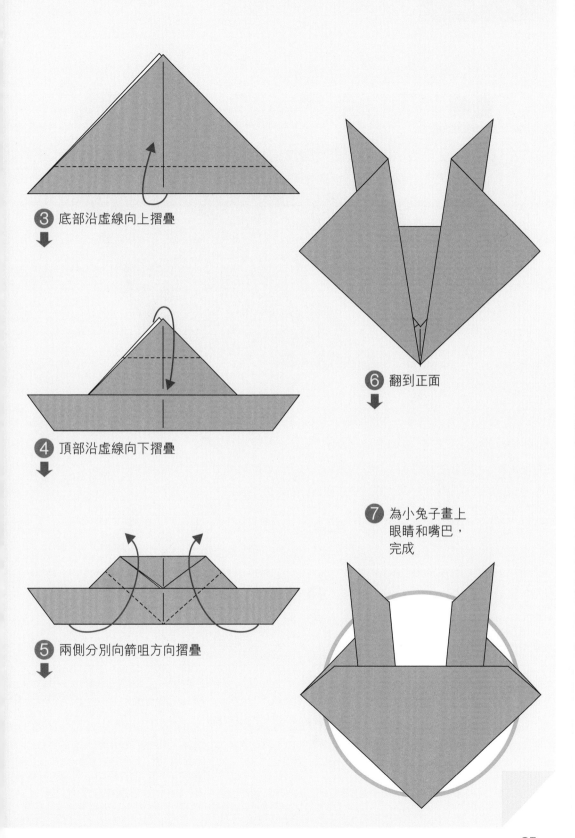

③ 底部沿虛線向上摺疊

④ 頂部沿虛線向下摺疊

⑤ 兩側分別向箭咀方向摺疊

⑥ 翻到正面

⑦ 為小兔子畫上眼睛和嘴巴，完成

動物

鴿子

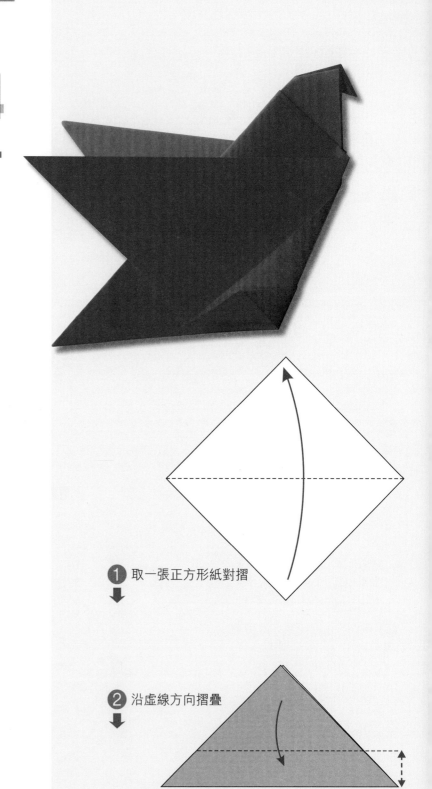

① 取一張正方形紙對摺

② 沿虛線方向摺疊

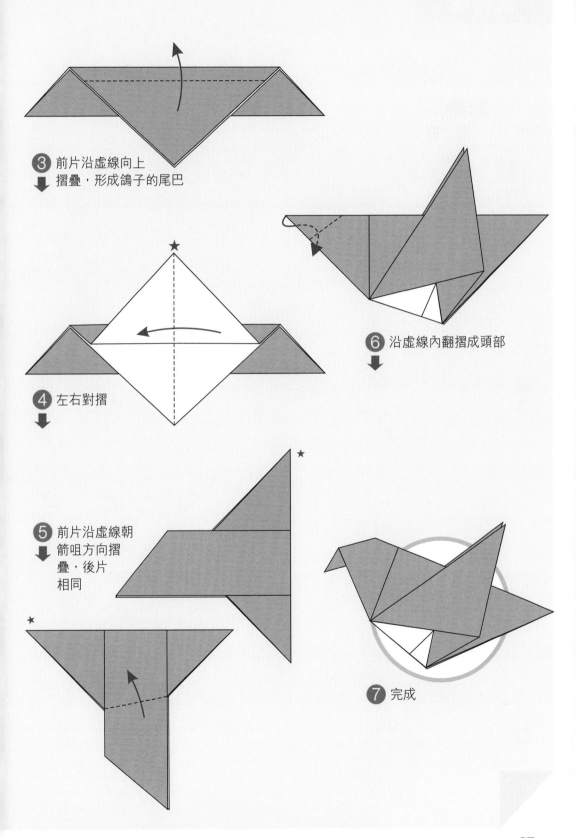

③ 前片沿虛線向上
摺疊，形成鴿子的尾巴

④ 左右對摺

⑤ 前片沿虛線朝
箭咀方向摺
疊，後片
相同

⑥ 沿虛線內翻摺成頭部

⑦ 完成

動物

烏龜

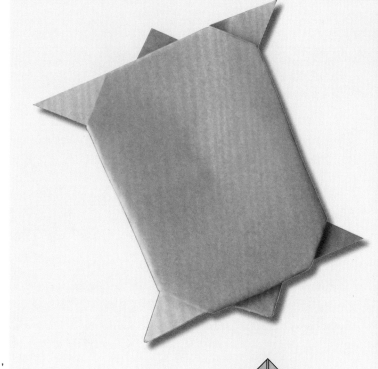

① 用正方形紙上下對摺，
左右兩側再分別
向中間摺疊

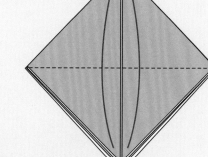

③ 左右兩側分別
向中間摺疊

② 前片左右
兩側分別
向上摺疊

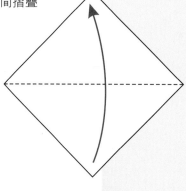

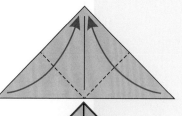

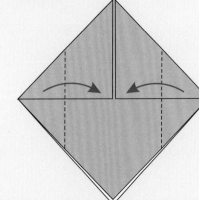

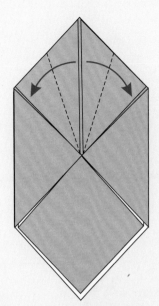

④ 兩側分別向下摺疊成前足
↓

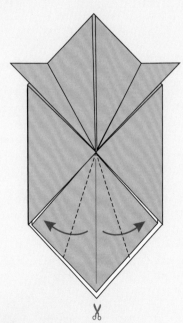

⑤ 前片如實線所示剪開，再
↓ 重複第4步，成後足

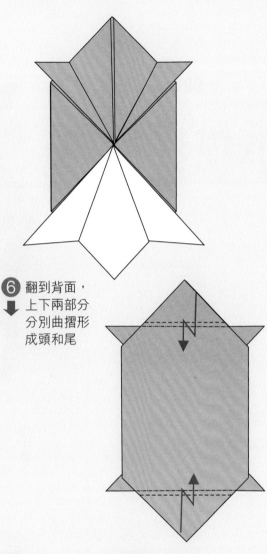

⑥ 翻到背面，
↓ 上下兩部分
分別曲摺形
成頭和尾

⑦ 完成

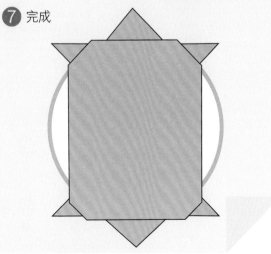

動物

小狐狸

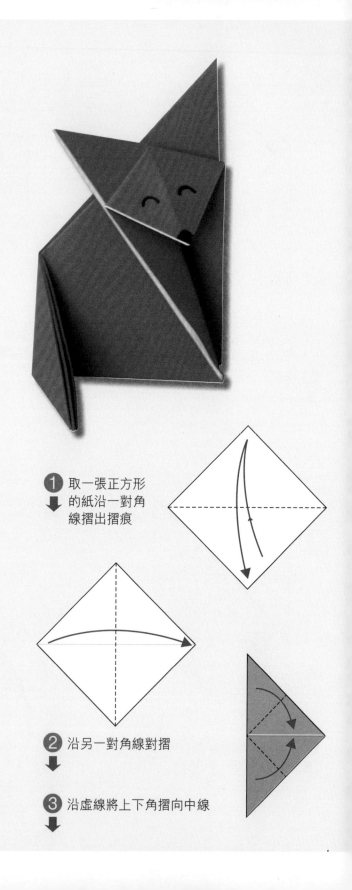

1 取一張正方形
的紙沿一對角
線摺出摺痕

2 沿另一對角線對摺

3 沿虛線將上下角摺向中線

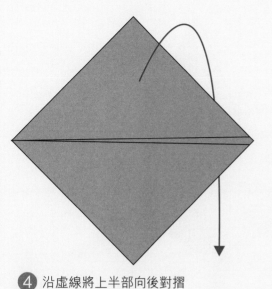

④ 沿虛線將上半部向後對摺

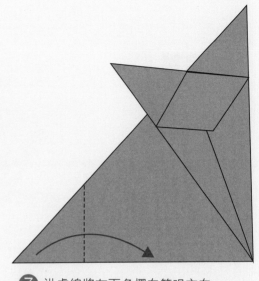

⑦ 沿虛線將左下角摺向箭咀方向

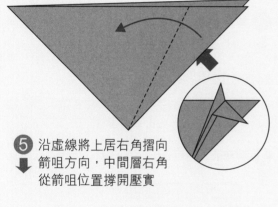

⑤ 沿虛線將上居右角摺向箭咀方向，中間層右角從箭咀位置撐開壓實

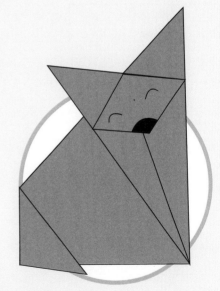

⑧ 給狐狸畫上眼睛，完成

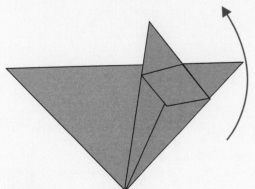

⑥ 旋轉一定角度後成為下一步的樣子

大自然

桃子

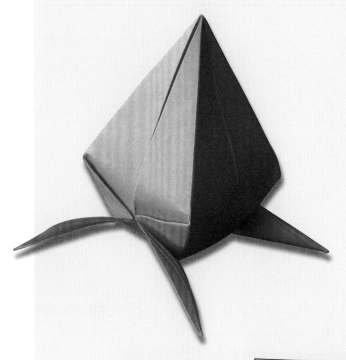

① 取一張正方形紙對摺

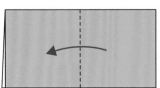

② 再對摺

③ 前片打開

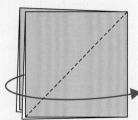

④ 壓摺成三角形

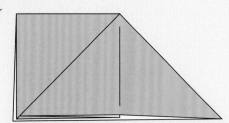

⑤ 翻到背面，重複第3步

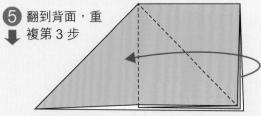

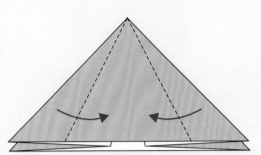

⑥ 沿虛線向中間摺疊

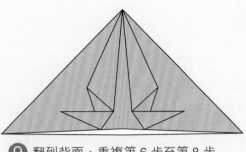

⑨ 翻到背面，重複第 6 步至第 8 步

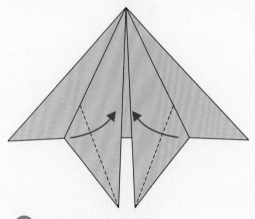

⑦ 再沿虛線向中間摺疊

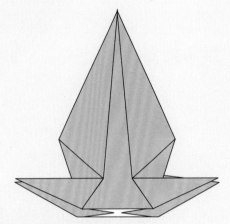

⑩ 朝箭咀所指位置向內吹氣

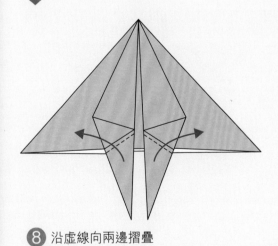

⑧ 沿虛線向兩邊摺疊

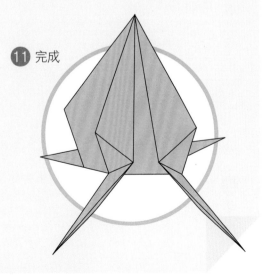

⑪ 完成

大自然

花

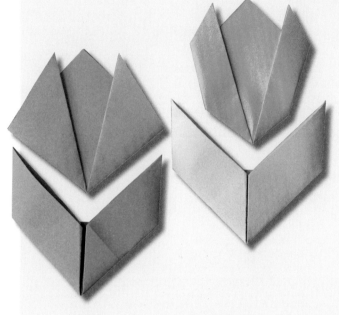

葉子部分

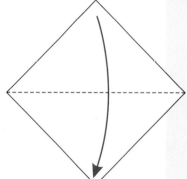

① 取一張正方形的紙沿對角線對摺

② 按箭咀方向沿虛線摺疊

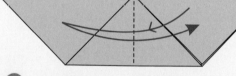

③ 左右對摺後打開，摺出摺痕

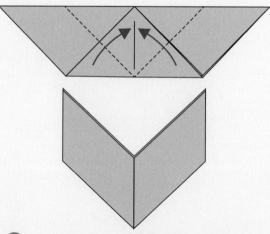

④ 左右兩側按箭咀方向沿虛線向中間摺疊，成為葉子

花朵部分

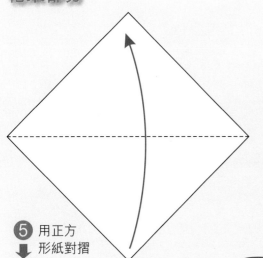

⑤ 用正方
形紙對摺

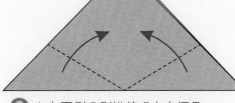

⑥ 左右兩側分別沿箭咀方向摺疊，
成為花朵

⬇️ **變形**：花朵摺好後，左右兩側
還可以稍稍再向後摺，就會有
鬱金香的效果

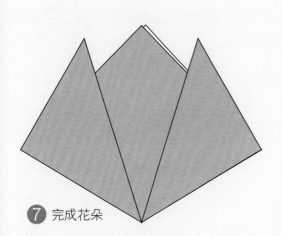

⑦ 完成花朵

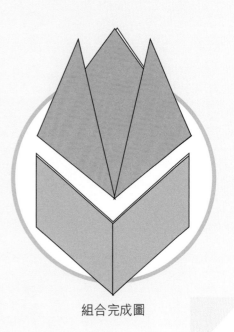

組合完成圖

大自然

雛菊

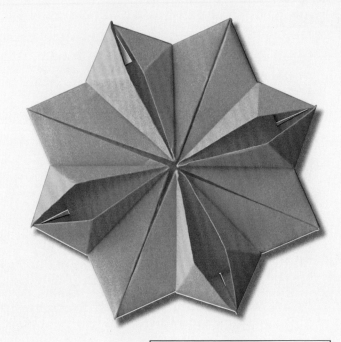

① 取正方形紙，
沿虛線分別向
中線對摺

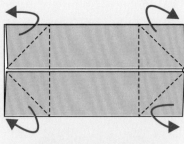

② 四個角分別沿
虛線向後摺疊

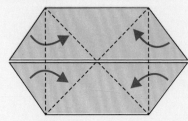

③ 沿虛線分別向
中間摺疊，後
片前翻

④ 前面四片分別沿虛線向中間摺疊

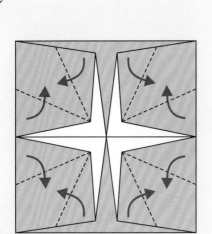

⑤ 四角沿虛線向後壓摺

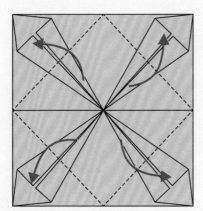

⑥ 翻到背面，沿虛線壓摺

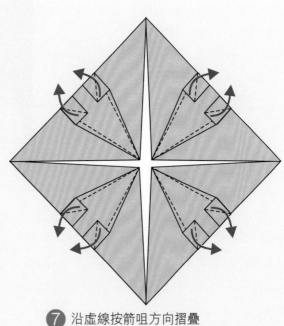

⑦ 沿虛線按箭咀方向摺疊

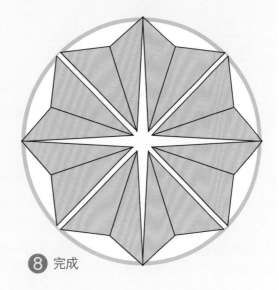

⑧ 完成

大自然

花蕾

① 長方形紙，對摺

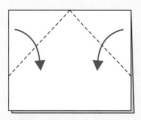

② 沿虛線按箭咀方
向向中間對摺

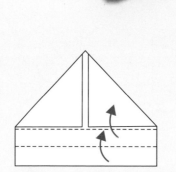

③ 前片下側向上摺疊
2 次，後片相同

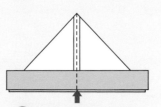

④ 從底部撐開後沿虛
線壓摺

⑤ 前後片分別向上摺疊

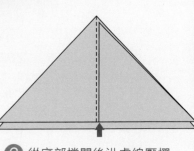

⑥ 從底部撐開後沿虛線壓摺

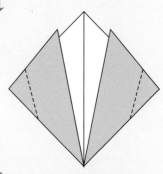

⑦ 兩側分別沿虛線內翻摺

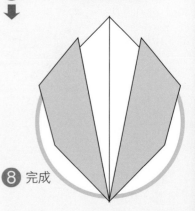

⑧ 完成

大自然

橡子

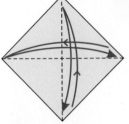

① 用正方形紙上下
左右分別對摺，
摺出摺痕

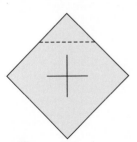

② 一角向中心摺疊

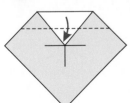

③ 沿虛線向下摺疊

④ 沿虛線向下摺疊

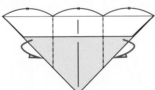

⑤ 邊長三等分，左右
兩邊分別向後摺疊

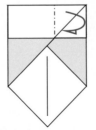

⑥ 翻到背面，前片尖
角向內摺疊

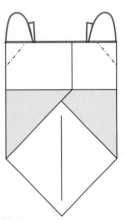

⑦ 兩側分別沿虛線做內
翻摺

⑧ 完成

大自然

雪花

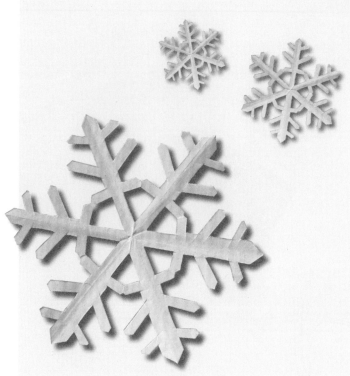

① 取正方形紙，沿虛線
 對摺後打開

② 沿虛線對摺

③ 沿虛線摺疊，注意角度

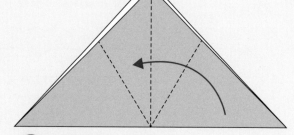

④ 翻到背面

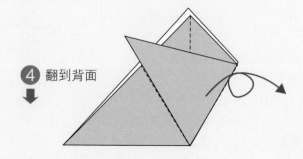

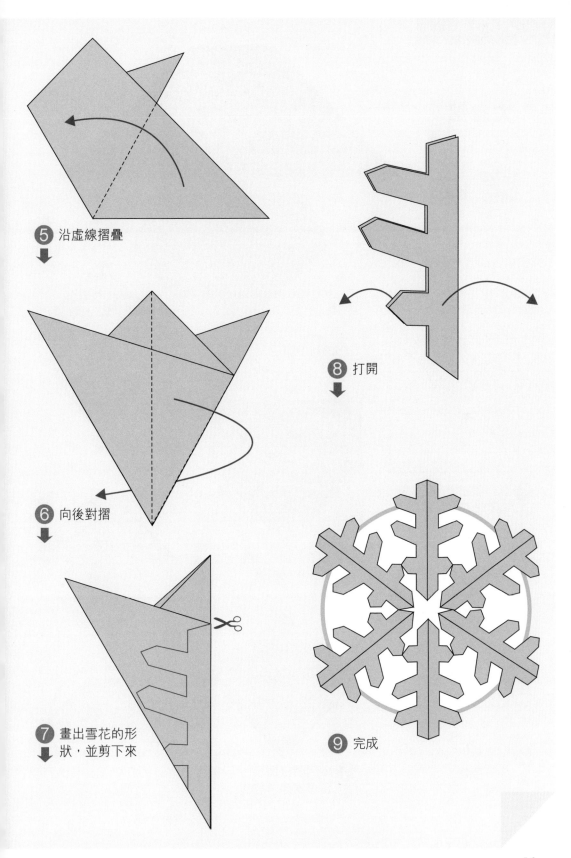

5 沿虛線摺疊

6 向後對摺

7 畫出雪花的形狀，並剪下來

8 打開

9 完成

大自然
蘑菇

① 取一張正方形紙，三
個角分別沿虛線向中
間摺疊

② 沿虛線
向下摺疊

③ 翻到背面，沿虛
線向中間摺疊

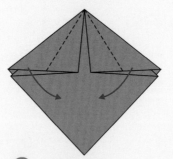

④ 中間層分別
沿虛線向內摺疊

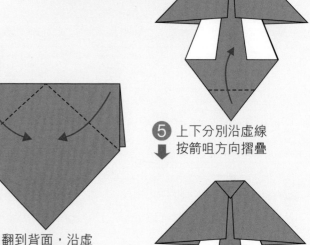

⑤ 上下分別沿虛線
按箭咀方向摺疊

⑥ 翻到正面

⑦ 完成

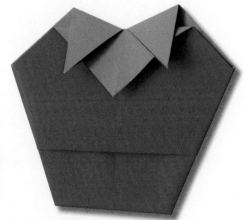

大自然

草莓

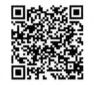

示範短片

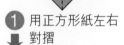
①　用正方形紙左右
　　對摺

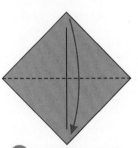
②　上下對摺，摺出
　　十字形摺痕

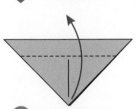
③　前片沿虛線向上
　　摺疊

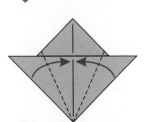
④　翻到背面，左右
　　兩側向中間摺疊

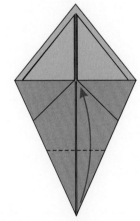
⑤　底部按箭咀方向沿虛
　　線向上摺疊

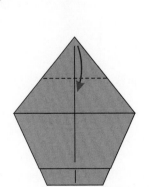
⑥　翻回正面，前片按箭咀
　　方向沿虛線向下摺疊

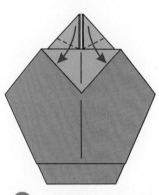
⑦　上方兩側小三角分別
　　向下摺疊

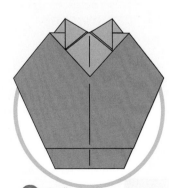
⑧　完成

43

運輸工具

貨船

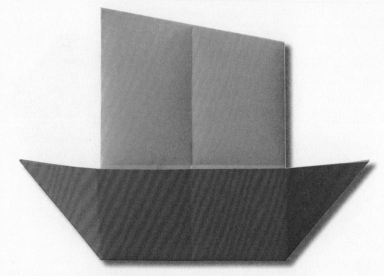

① 取一張正方形紙，
上下左右分別對摺，
摺出十字形摺痕

② 下方沿虛線向中心
摺疊

③ 翻到正面，兩側分
別向中間摺疊

④ 左側角沿虛線
向左外翻摺

⑤ 右側角沿虛線
向右外翻摺

⑥ 頂部沿虛線向下摺疊

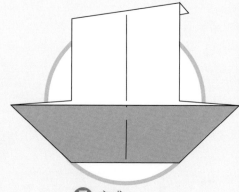

⑦ 完成

運輸工具

飛機

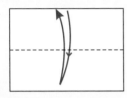

① 取一張長方形紙對摺，
再打開

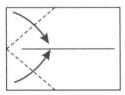

② 左側兩角沿虛線按箭
咀方向向中間摺疊

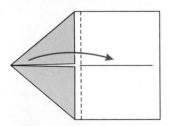

③ 沿虛線右摺

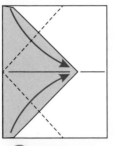

④ 左側兩角沿
虛線向中間
摺疊

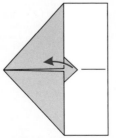

⑤ 小三角部分
沿虛線按箭
咀方向摺疊

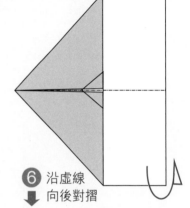

⑥ 沿虛線
向後對摺

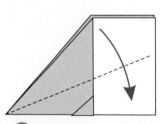

⑦ 前後片分別沿虛線向
下摺疊

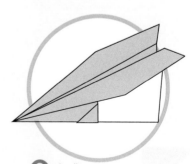

⑧ 完成

運輸工具

帆船

示範短片

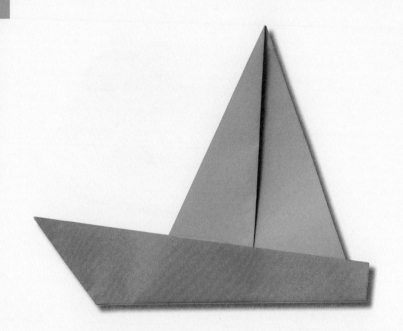

① 取一張正方形的紙沿對角對摺

② 前片沿虛線按箭咀方向摺疊

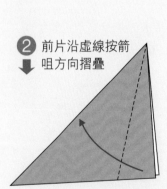

③ 沿虛線向上摺

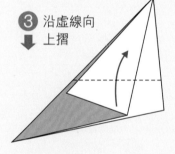

④ 翻到背面

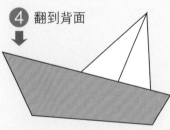

⑤ 沿虛線向上摺疊

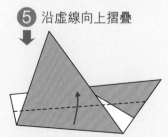

⑥ 翻到正面

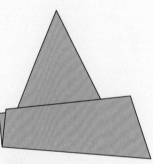

⑦ 完成

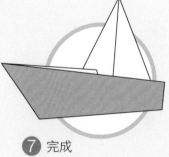

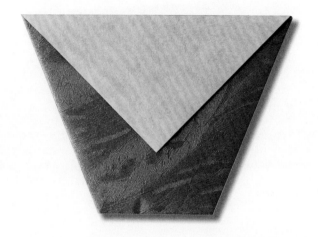

日用品

杯子

③ 紅圈處對齊摺疊

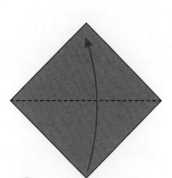

① 取一張正方形的紙
上下對摺

④ 紅圈處對齊摺疊

② 紅圈處的兩條邊對齊
摺疊，摺出摺痕

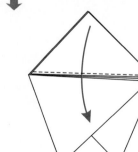

⑤ 前片按箭咀方向沿虛
線向前摺疊

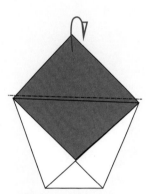

⑥ 後片沿虛線向
後摺疊

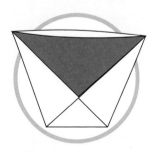

⑦ 完成

日用品

房子

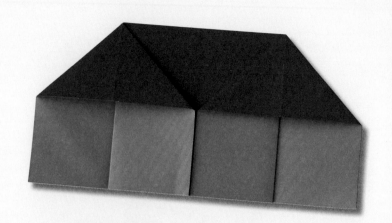

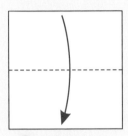

① 用正方形紙向下對摺

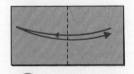

② 左右對摺,再打開,即找到中線

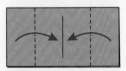

③ 左右兩側分別向中線摺疊

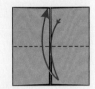

④ 向上對摺,再打開

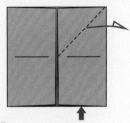

⑤ 將右側提起

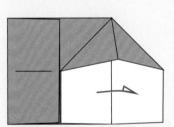

⑥ 沿箭咀朝右壓摺

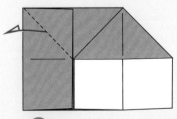

⑦ 將左側提起,沿箭咀朝左壓摺即

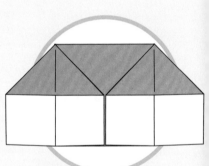

⑧ 完成

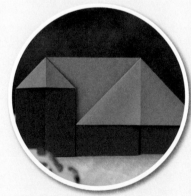

變化:第 2 步中如果摺疊成一邊大一邊小,則會出來兩幢高矮不一的房子!

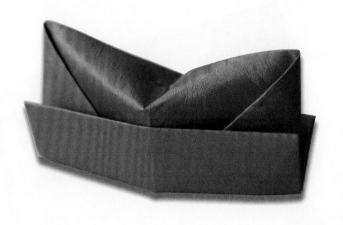

日用品

帽子

① 參照 "房子" 的摺法，先摺成房子

② 兩側分別沿虛線向後摺

③ 沿虛線把前片向上摺疊

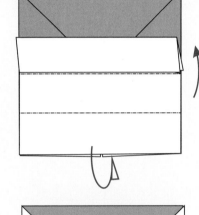

④ 再沿虛線向上摺疊

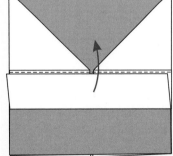

⑤ 翻到背面，重複 3、4 步即完成

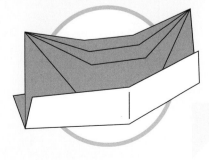

⑥ 完成

日用品

鋼琴

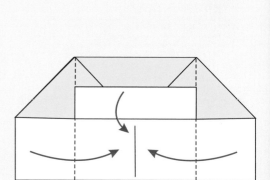

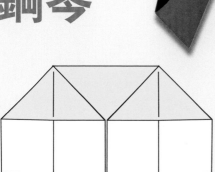

① 先對照 "房子" 的摺法，
摺成房子

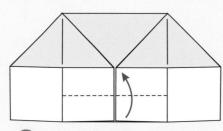

② 中間部分沿虛線向上摺疊

③ 再次沿虛線向上摺疊

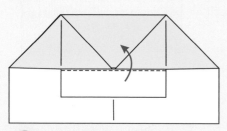

④ 兩側分別沿虛線向中線摺，
再將第 3 步摺好部分放下

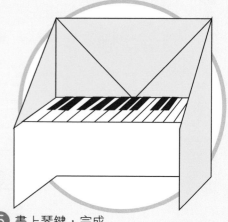

⑤ 畫上琴鍵，完成

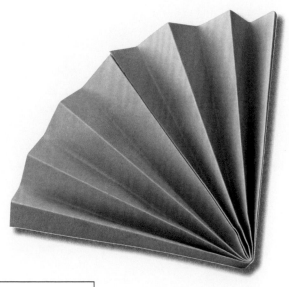

日用品

扇子

① 用正方形紙，對摺

② 再對摺

③ 再對摺

④ 將紙打開

⑤ 沿虛線一正一反摺疊

⑥ 對摺

⑦ 把兩個對摺面黏貼在一起，再打開

⑧ 完成

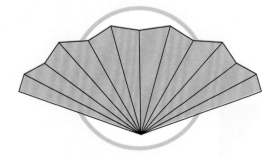

日用品

日本扇子

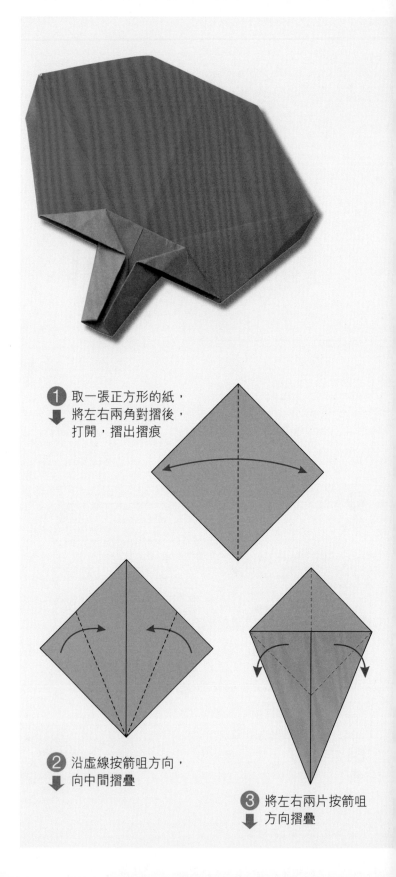

① 取一張正方形的紙，
將左右兩角對摺後，
打開，摺出摺痕

② 沿虛線按箭咀方向，
向中間摺疊

③ 將左右兩片按箭咀
方向摺疊

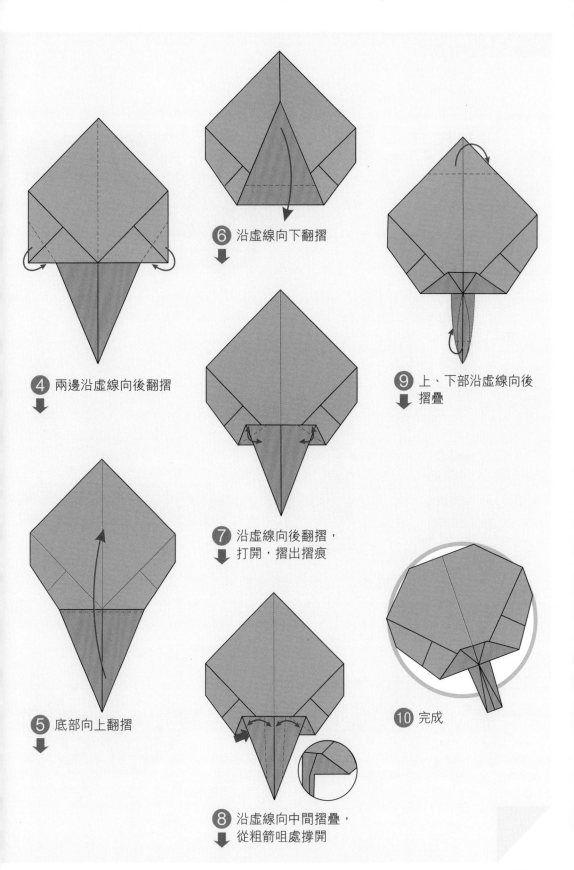

④ 兩邊沿虛線向後翻摺

⑤ 底部向上翻摺

⑥ 沿虛線向下翻摺

⑦ 沿虛線向後翻摺，打開，摺出摺痕

⑧ 沿虛線向中間摺疊，從粗箭咀處撐開

⑨ 上、下部沿虛線向後摺疊

⑩ 完成

日用品

金元寶

① 沿虛線向左摺疊

② 前片沿虛線摺疊

③ 後片沿虛線摺疊

④ 上下沿虛線按箭咀方向摺疊

⑤ 前片向下摺疊，後片相同

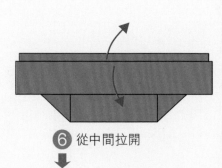

⑥ 從中間拉開

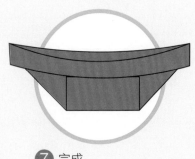

⑦ 完成

日用品

三角帽

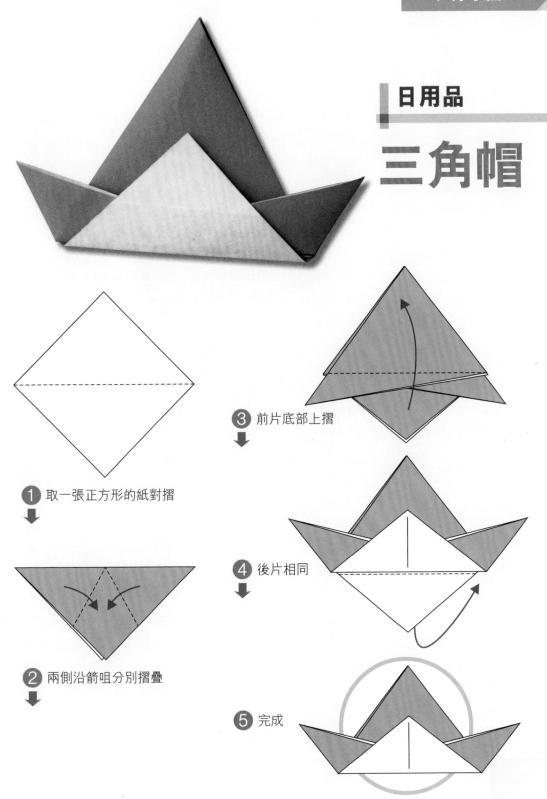

① 取一張正方形的紙對摺

② 兩側沿箭咀分別摺疊

③ 前片底部上摺

④ 後片相同

⑤ 完成

日用品

衣服

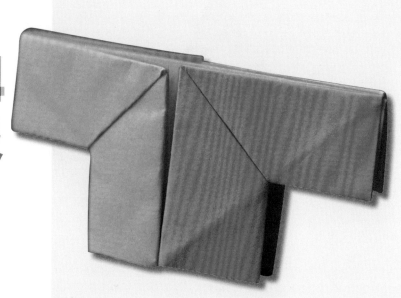

1 沿虛線四角
向中摺疊

2 四角分別向後摺疊

3 四個角
向中間
摺疊

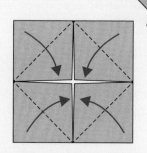

④ 翻到背面

⑤ 四角先沿虛線摺出摺痕,再撐
開壓摺

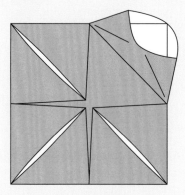

⑥ 一個角摺好後呈此圖所示,
另外三個角與此相同

⑦ 向下對摺

⑧ 完成

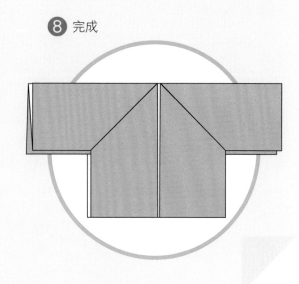

日用品

坐墊

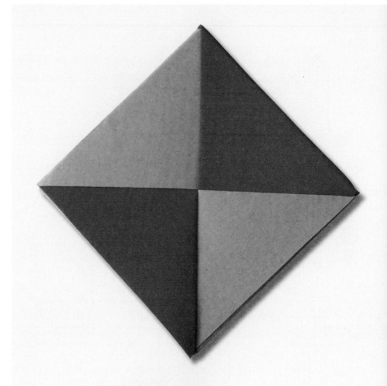

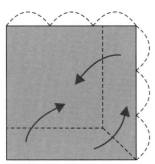

① 將正方形的紙三
等分,再按虛線
摺疊

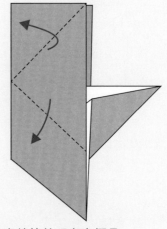

③ 沿虛線按箭咀方向摺疊

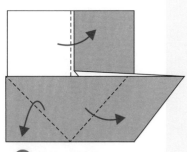

② 按虛線摺疊

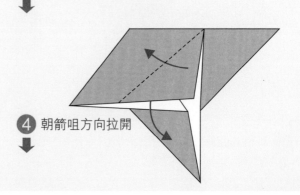

④ 朝箭咀方向拉開

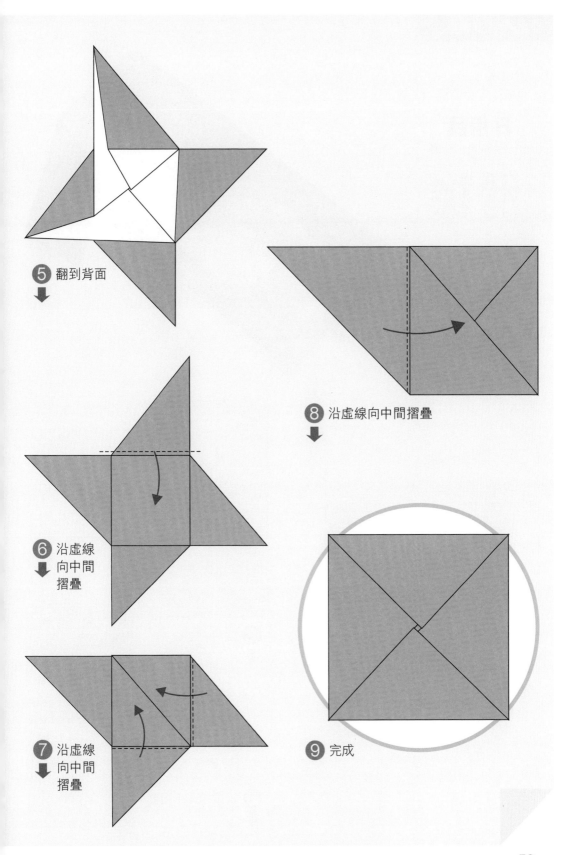

5 翻到背面

6 沿虛線
向中間
摺疊

7 沿虛線
向中間
摺疊

8 沿虛線向中間摺疊

9 完成

日用品

滑梯

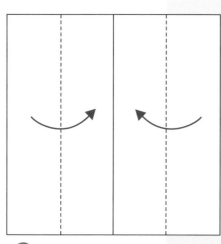

① 取一張正方形的紙
　 兩側向中線摺疊

② 翻轉

③ 沿虛線向上摺疊

④ 兩側沿虛線向中間摺疊打開，
摺出摺痕

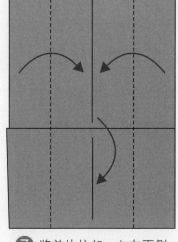

⑦ 將前片拉起，左右兩側
分別沿虛線摺疊，整理
成形

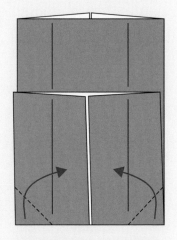

⑤ 沿虛
線向
中間
摺疊

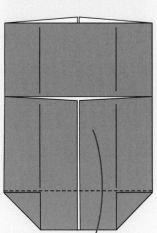

⑥ 前片
沿虛
線向
下摺

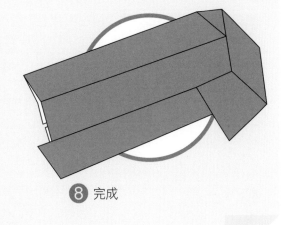

⑧ 完成

日用品

汽球

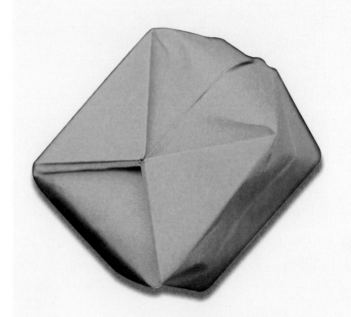

1 用正方形紙對摺

2 再對摺

3 前片打開

4 壓摺成三角形

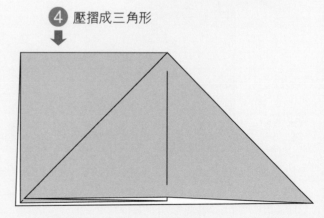

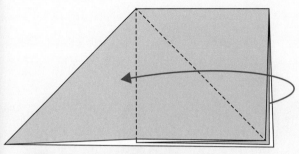

⑤ 翻到背面，重複第3步

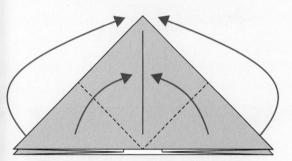

⑥ 前片兩側向中間摺疊，背面相同

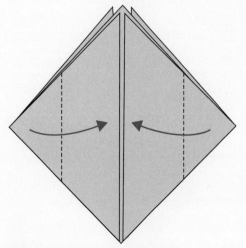

⑦ 前片兩側分別向中間摺疊，背面相同

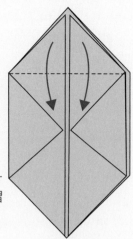

⑧ 上側左右片分別向下摺

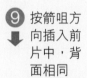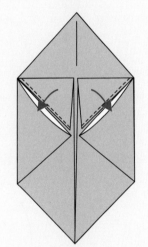

⑨ 按箭咀方向插入前片中，背面相同

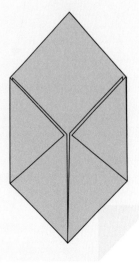

⑩ 從頂部吹氣，汽球就會鼓起來了

日用品

禮帽

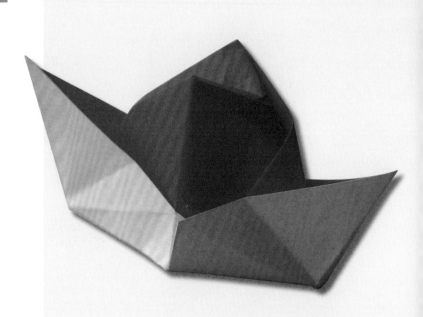

① 取一張正方形的紙
對摺

② 左側沿虛線向右摺疊

③ 右側向左摺疊

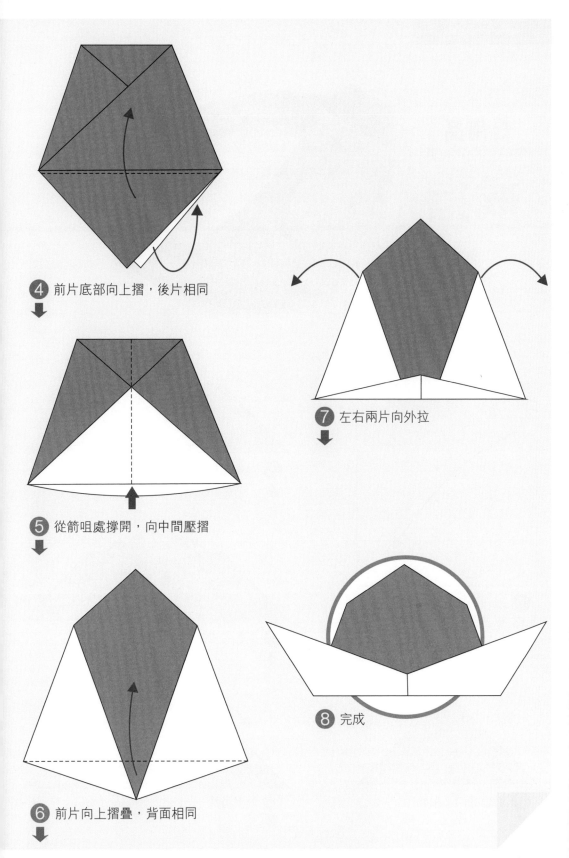

④ 前片底部向上摺，後片相同

⑤ 從箭咀處撐開，向中間壓摺

⑥ 前片向上摺疊，背面相同

⑦ 左右兩片向外拉

⑧ 完成

日用品

戒指

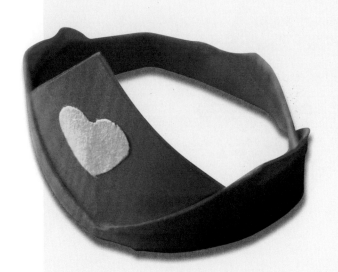

① 取一張正方形的紙沿虛線對摺

② 沿虛線向下摺疊

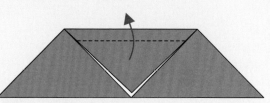

③ 沿虛線向上摺疊

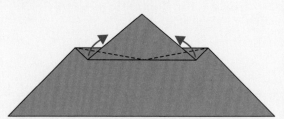

④ 兩側沿虛線向上摺出小三角

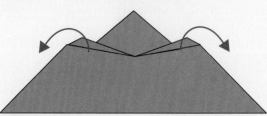

⑤ 翻到背面

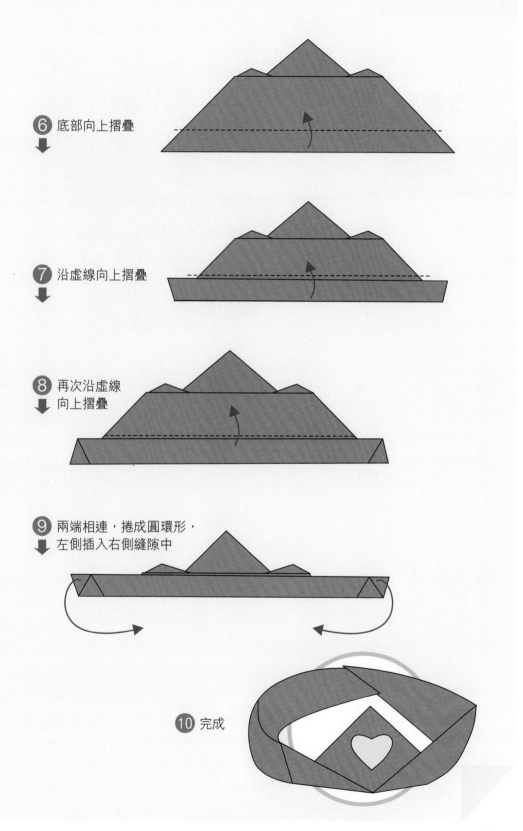

6 底部向上摺疊

7 沿虛線向上摺疊

8 再次沿虛線
向上摺疊

9 兩端相連，捲成圓環形，
左側插入右側縫隙中

10 完成

日用品

聖誕襪

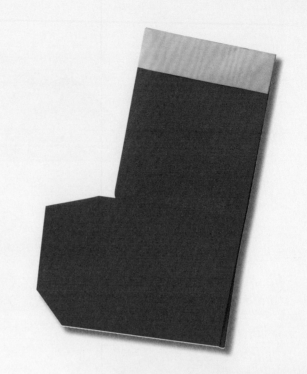

① 取一張正方形的紙沿中線對摺，摺出摺痕

② 沿虛線摺疊，摺出摺痕

③ 上下沿虛線向中間分別摺疊

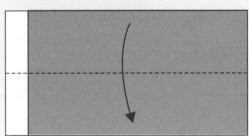

④ 沿虛線摺，摺出摺痕

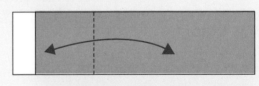

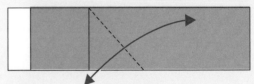

⑤ 沿虛線摺，摺出摺痕

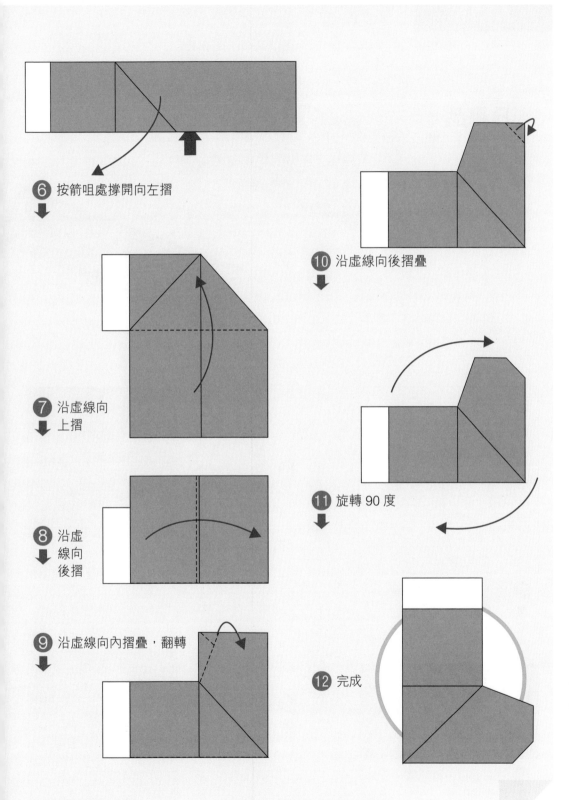

6 按箭咀處撐開向左摺

7 沿虛線向上摺

8 沿虛線向後摺

9 沿虛線向內摺疊，翻轉

10 沿虛線向後摺疊

11 旋轉 90 度

12 完成

日用品

信封

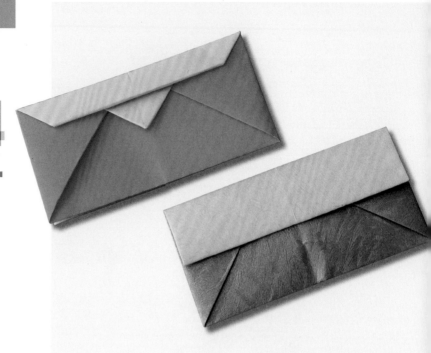

③ 左右兩側分別
向中線摺疊

① 用正方形紙向下對摺

② 左右對摺，再打開，
即找到中線

④ 將右側提起，
沿箭咀方向朝
右壓摺

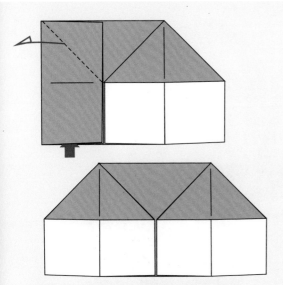

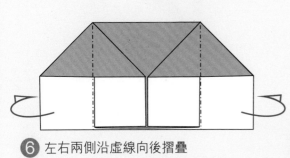

5 將左側提起，沿箭咀方向朝左壓摺

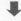

8 前片向上摺疊

6 左右兩側沿虛線向後摺疊

9 沿虛線向上摺疊。後片相同

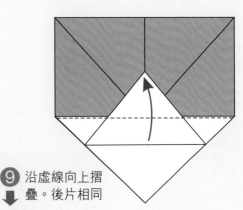

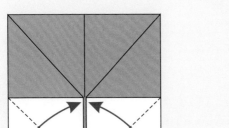

7 前片左右兩側向中間摺疊，後片相同

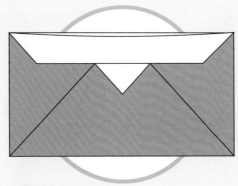

10 完成

日用品

手提包

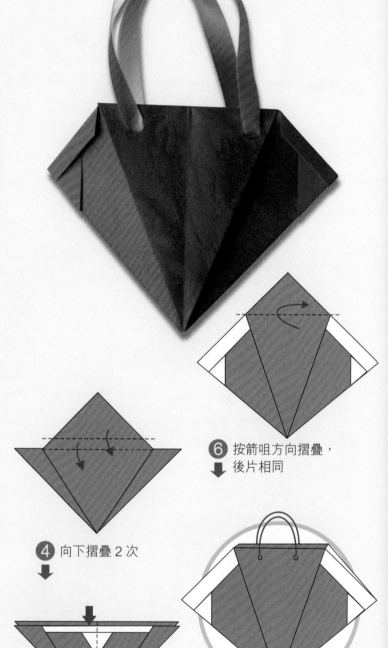

① 用正方形紙十字
對摺

② 按箭咀方向摺疊，摺
出摺痕

③ 左、右兩端向後摺

④ 向下摺疊 2 次

⑤ 從中間撐開左、右
兩角向中間壓摺

⑥ 按箭咀方向摺疊，
後片相同

⑦ 頂端下摺 2 次，與第 5
步相同，在合適的位置
打洞並穿上提繩，完成

日用品

領帶

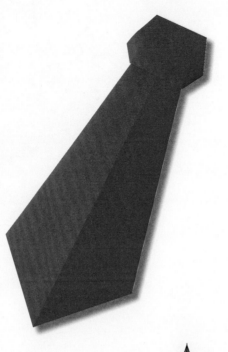

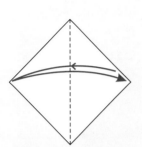

① 用正方形紙對摺
後打開

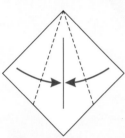

② 左右兩側向中間
摺疊

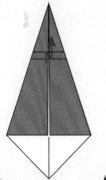

③ 上方沿虛
線曲摺

④ 左側沿虛
線向右摺疊

⑤ 從箭咀處沿虛線
向外壓摺

⑥ 右側沿虛線
向左摺疊

⑦ 從箭咀處沿虛
線向外壓摺

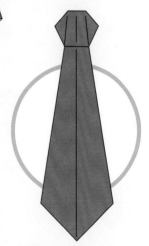

⑧ 頂部向下摺
疊，完成

73

日用品

花盆

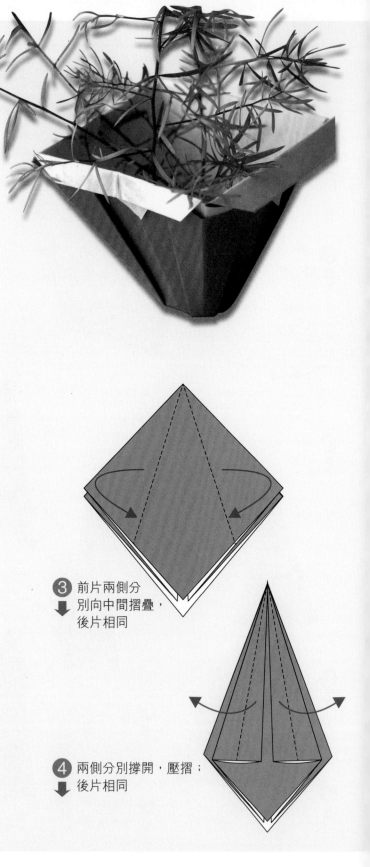

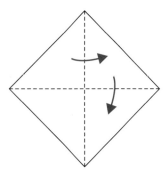

① 用正方形紙對角對摺
後再對摺

② 前片從中間撐開壓摺，
後片相同

③ 前片兩側分
別向中間摺疊，
後片相同

④ 兩側分別撐開，壓摺；
後片相同

⑤ 前片兩側沿虛線後摺，底部
向上摺疊 3 次，後片相同

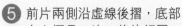

⑥ 左側右摺，後
片相同。底
部向上摺
疊 3 次

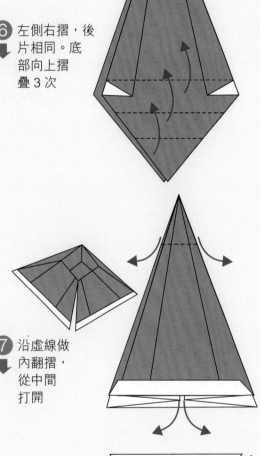

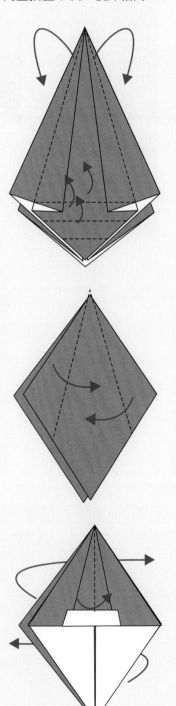

⑦ 沿虛線做
內翻摺，
從中間
打開

⑧ 完成

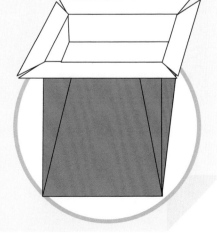

日用品

棒球服

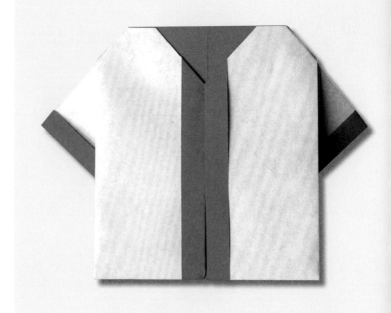

① 用正方形紙上下左右對
摺後打開

② 兩側沿虛線摺疊

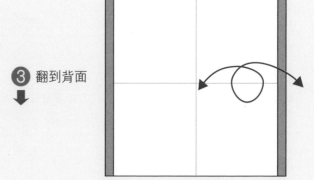

③ 翻到背面

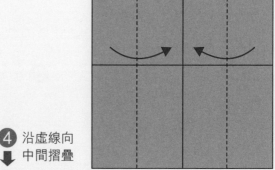

④ 沿虛線向
中間摺疊

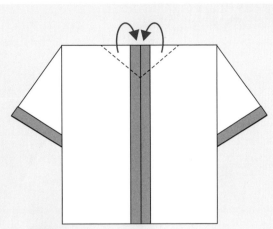

7 前片沿虛線向後
摺疊

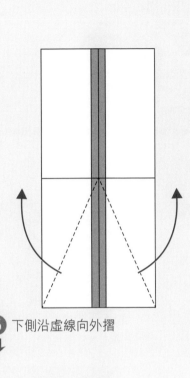

5 下側沿虛線向外摺

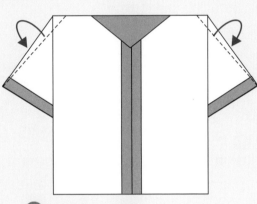

8 沿虛線向後摺疊

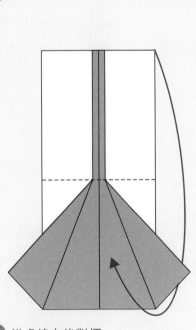

6 沿虛線向後對摺

9 完成

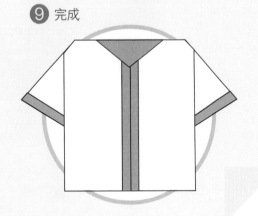

日用品

面具

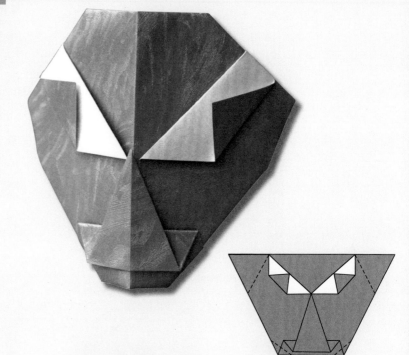

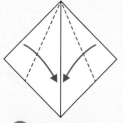

① 取一張正方
形紙,兩側
分別向中
間摺疊

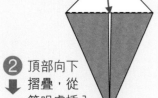

② 頂部向下
摺疊,從
箭咀處插入

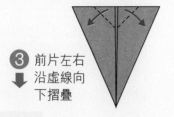

③ 前片左右
沿虛線向
下摺疊

④ 下方沿虛線縮摺

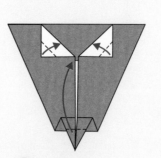

⑤ 分別按箭咀方向
摺疊

⑥ 四個角分別向後摺疊

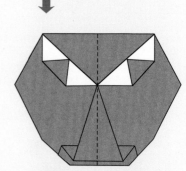

⑦ 沿中線向後稍壓出摺
痕,讓面具更立體

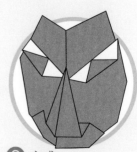

⑧ 完成

依着詳細步驟圖說明，
輕鬆掌握摺紙竅門。

抹香鯨

紙抹香鯨不能在水中遨游，反而能在陸地上也
能自由自在地玩耍！帶有紋路的紙張更添實物
的精緻。與朋友比比看，誰的抹香鯨更像！

摺法 ▶▶ **98**頁

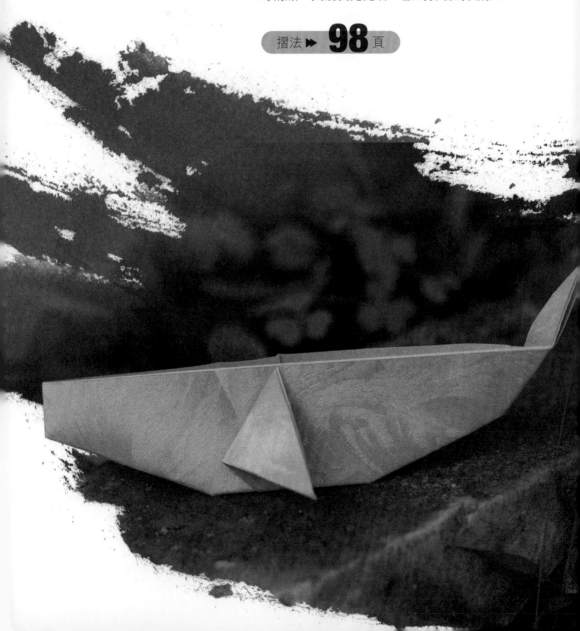

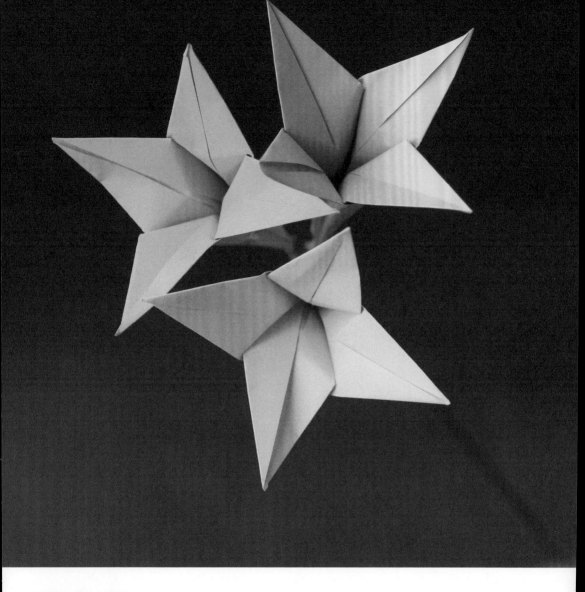

百合花

百合花高雅純潔！自製幾朵美麗的百合，插在
可愛的小瓶子裏，像真花一樣美麗！

摺法 ▶ **122** 頁

動物

鴨子

示範短片

① 取一張正
方形紙，
上下對摺
後打開

② 左右對摺

③ 沿虛線向下
摺疊

④ 沿虛線摺疊
後打開

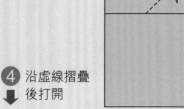

⑤ 從箭咀處撐
開，沿虛線
壓摺

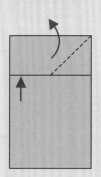

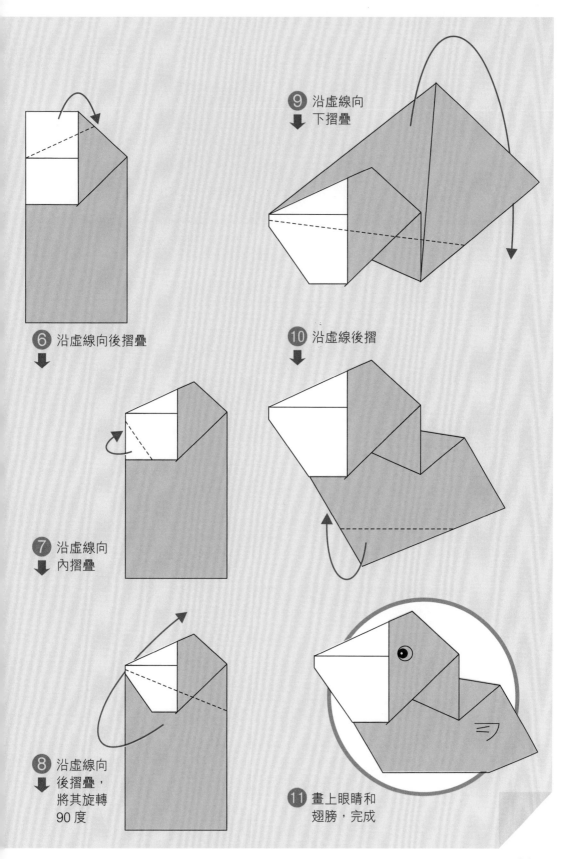

⑨ 沿虛線向
下摺疊

⑥ 沿虛線向後摺疊

⑩ 沿虛線後摺

⑦ 沿虛線向
內摺疊

⑧ 沿虛線向
後摺疊，
將其旋轉
90 度

⑪ 畫上眼睛和
翅膀，完成

動物

鶴

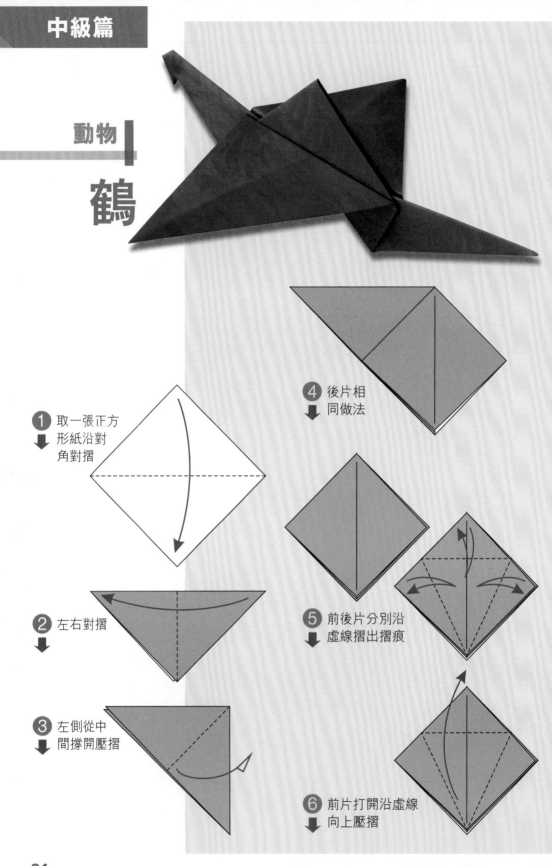

① 取一張正方
形紙沿對
角對摺

② 左右對摺

③ 左側從中
間撐開壓摺

④ 後片相
同做法

⑤ 前後片分別沿
虛線摺出摺痕

⑥ 前片打開沿虛線
向上壓摺

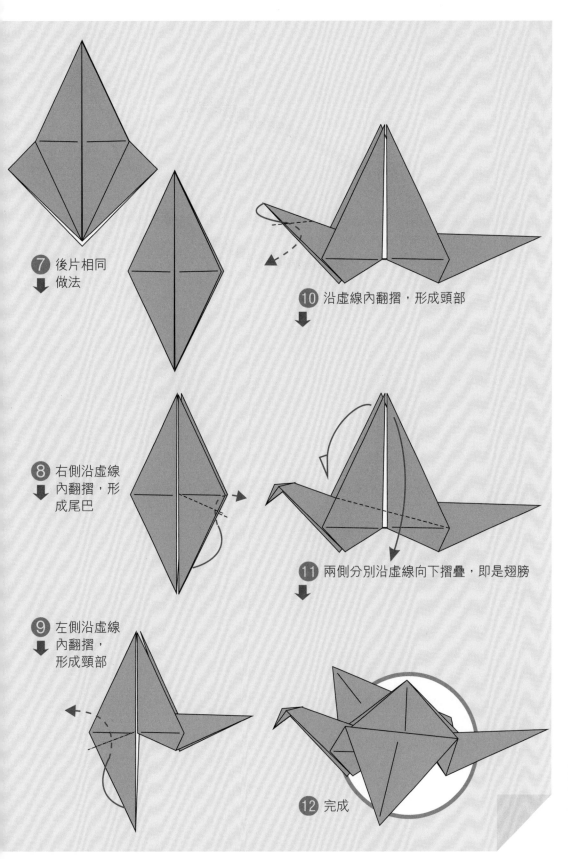

⑦ 後片相同
做法

⑧ 右側沿虛線
內翻摺，形
成尾巴

⑨ 左側沿虛線
內翻摺，
形成頸部

⑩ 沿虛線內翻摺，形成頭部

⑪ 兩側分別沿虛線向下摺疊，即是翅膀

⑫ 完成

動物

鰩魚

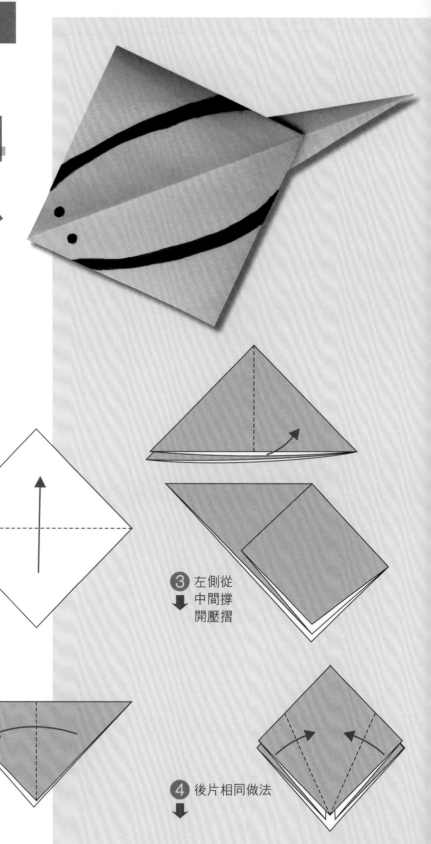

① 取一張正
方形紙沿
對角對摺

② 左右對摺

③ 左側從
中間撐
開壓摺

④ 後片相同做法

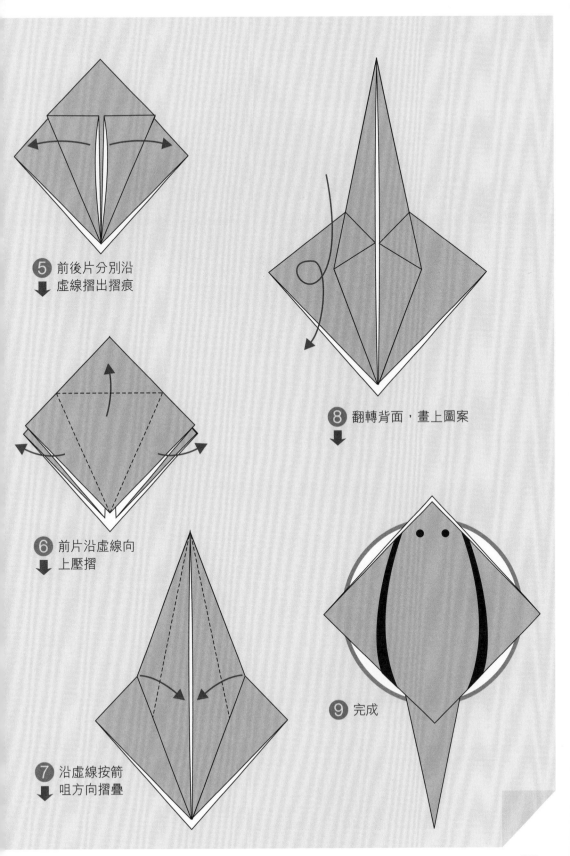

5 前後片分別沿
　虛線摺出摺痕

6 前片沿虛線向
　上壓摺

7 沿虛線按箭
　咀方向摺疊

8 翻轉背面，畫上圖案

9 完成

動物

金魚

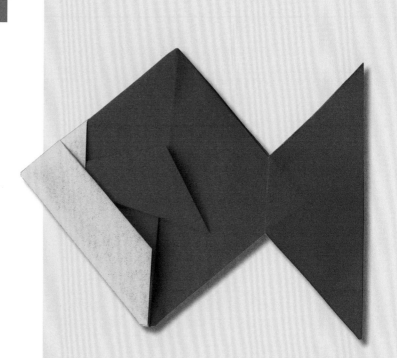

① 取一張正方形
紙沿對角對摺

④ 前片開口處兩角
沿中線向上翻摺

② 左右對摺,
再打開

⑤ 沿箭咀方向打開
並沿虛線壓摺

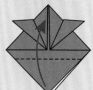

⑥ 前片沿虛線向上
翻摺

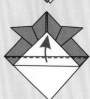

③ 沿箭咀方向向
中線對摺

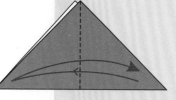

⑦ 前片沿虛線再向
上摺

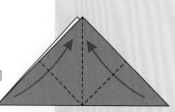

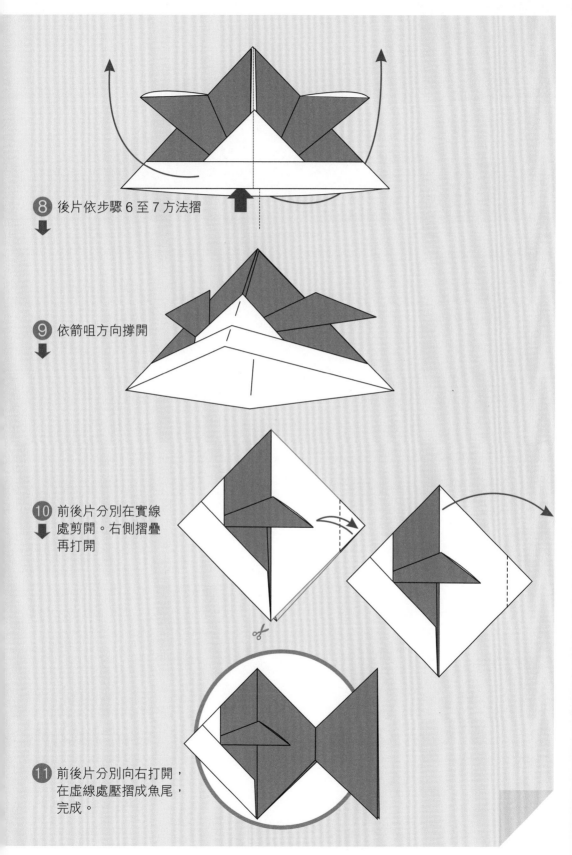

⑧ 後片依步驟 6 至 7 方法摺

⑨ 依箭咀方向撑開

⑩ 前後片分別在實線
處剪開。右側摺疊
再打開

⑪ 前後片分別向右打開，
在虛線處壓摺成魚尾，
完成。

動物

章魚

示範短片

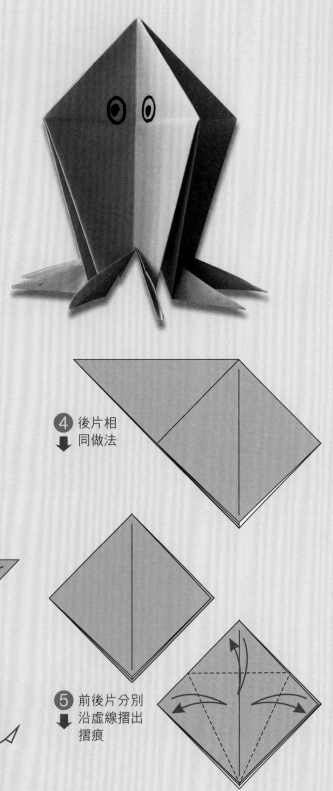

① 取一張正方形紙沿對角
對摺

② 左右對摺

③ 左側從中間
撐開壓摺

④ 後片相
同做法

⑤ 前後片分別
沿虛線摺出
摺痕

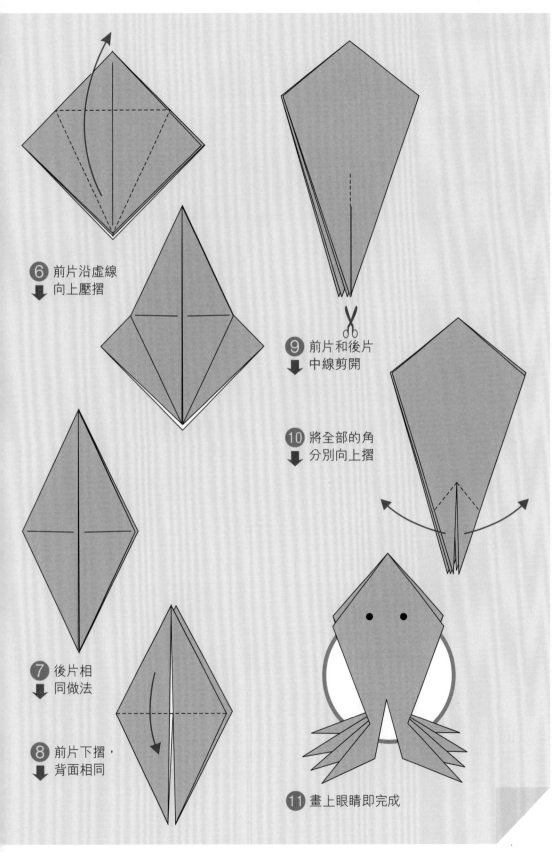

6 前片沿虛線
　向上壓摺

9 前片和後片
　中線剪開

10 將全部的角
　分別向上摺

7 後片相
　同做法

8 前片下摺，
　背面相同

11 畫上眼睛即完成

動物

啄木鳥

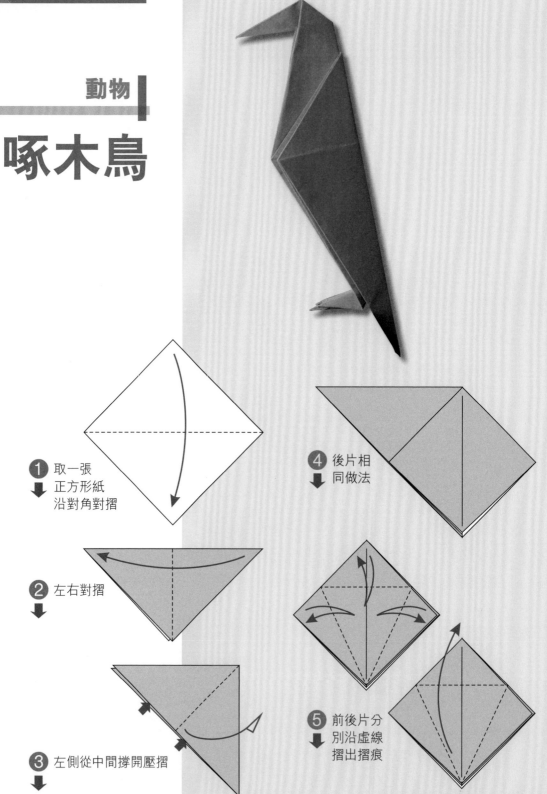

1 取一張
正方形紙
沿對角對摺

2 左右對摺

3 左側從中間撐開壓摺

4 後片相
同做法

5 前後片分
別沿虛線
摺出摺痕

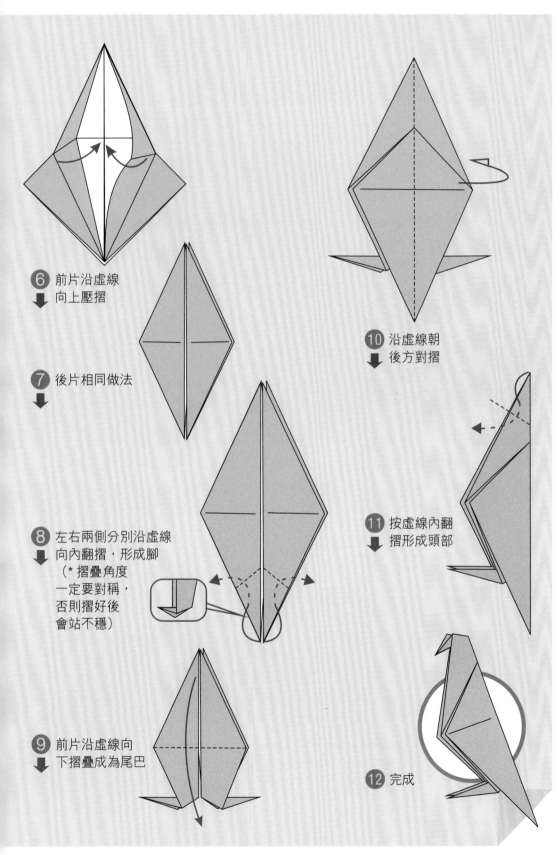

6 前片沿虛線
　向上壓摺

7 後片相同做法

8 左右兩側分別沿虛線
　向內翻摺，形成腳
　（＊摺疊角度
　一定要對稱，
　否則摺好後
　會站不穩）

9 前片沿虛線向
　下摺疊成為尾巴

10 沿虛線朝
　後方對摺

11 按虛線內翻
　摺形成頭部

12 完成

動物

馬

① 取一張
正方形紙
沿對角對摺

② 左右對摺

③ 左側從中間撐開壓摺

④ 後片相同
做法

⑤ 分別沿虛線
朝箭咀方向
摺疊，並打
開

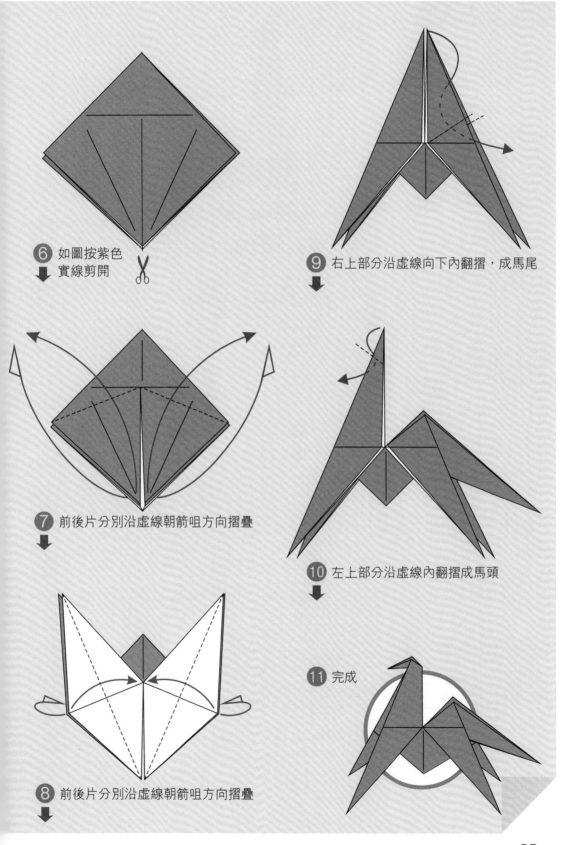

6 如圖按紫色實線剪開

7 前後片分別沿虛線朝箭咀方向摺疊

8 前後片分別沿虛線朝箭咀方向摺疊

9 右上部分沿虛線向下內翻摺，成馬尾

10 左上部分沿虛線內翻摺成馬頭

11 完成

動物

長頸鹿

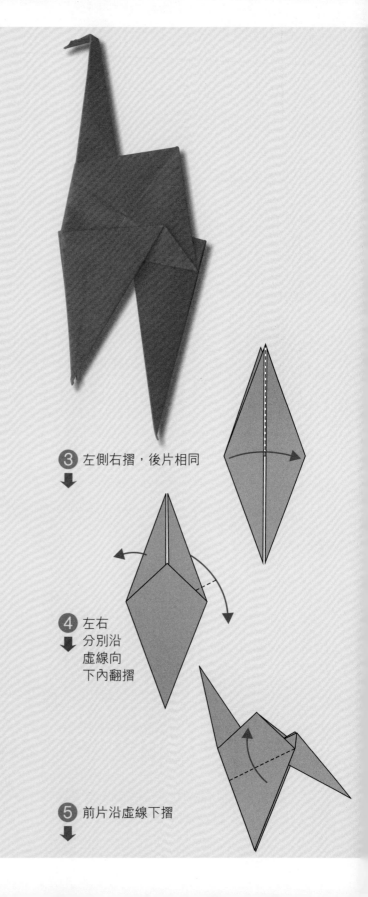

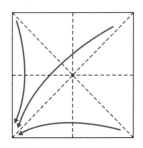

① 取一張正方形紙沿虛線
摺出摺痕

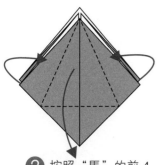

② 按照"馬"的前4
步摺法摺疊

③ 左側右摺，後片相同

④ 左右
分別沿
虛線向
下內翻摺

⑤ 前片沿虛線下摺

96

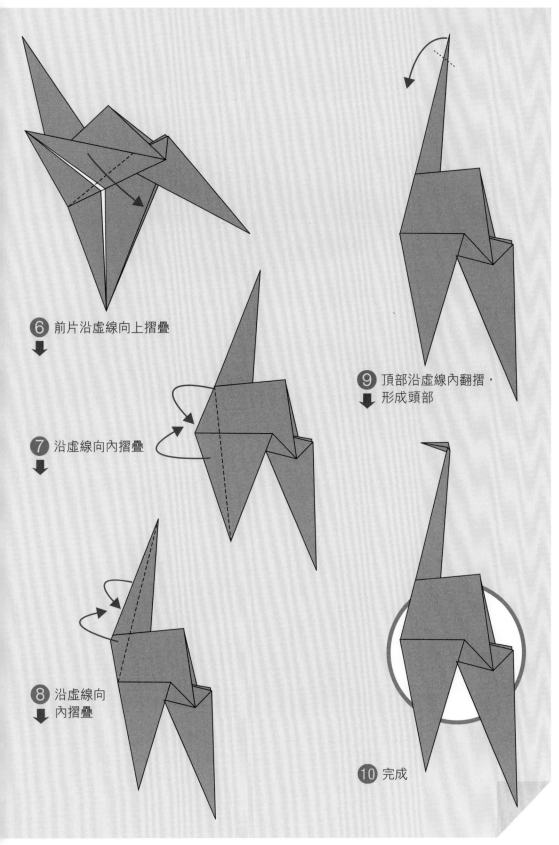

6 前片沿虛線向上摺疊

7 沿虛線向內摺疊

8 沿虛線向
內摺疊

9 頂部沿虛線內翻摺，
形成頭部

10 完成

動物

抹香鯨

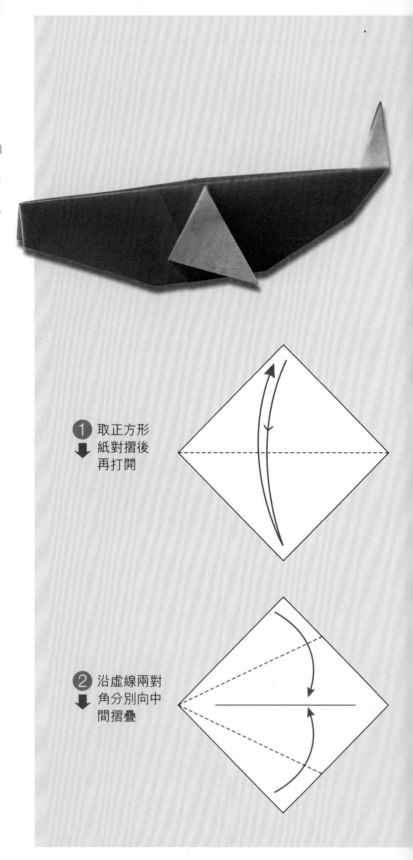

1 取正方形
紙對摺後
再打開

2 沿虛線兩對
角分別向中
間摺疊

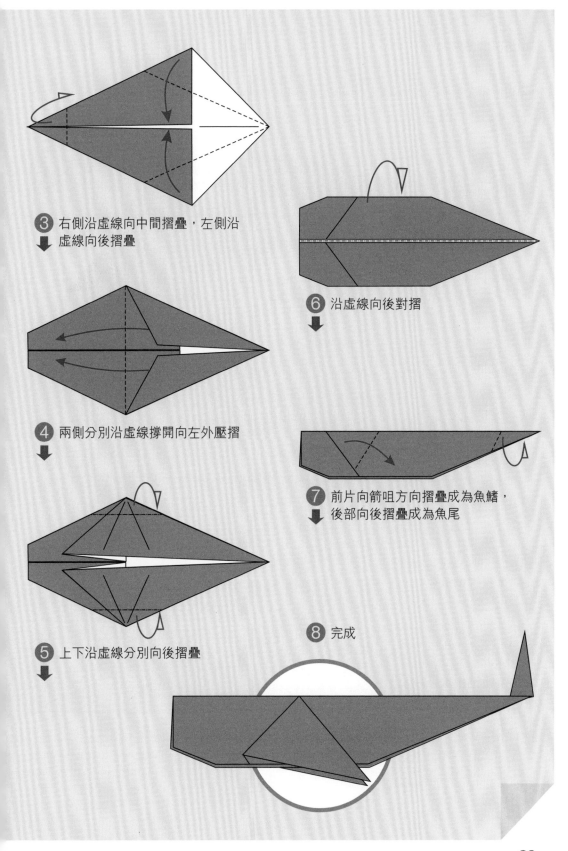

③ 右側沿虛線向中間摺疊，左側沿虛線向後摺疊

④ 兩側分別沿虛線撐開向左外壓摺

⑤ 上下沿虛線分別向後摺疊

⑥ 沿虛線向後對摺

⑦ 前片向箭咀方向摺疊成為魚鰭，後部向後摺疊成為魚尾

⑧ 完成

99

動物

小鳥

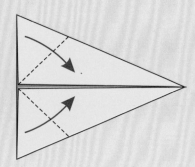

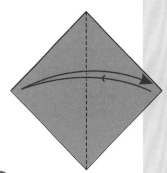

① 取一張正方形的紙對
摺，摺出摺痕

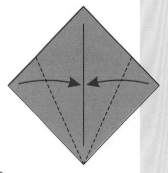

② 左右兩側分別向中間
摺疊

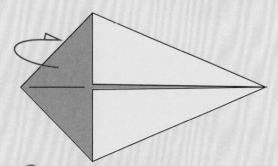

③ 沿虛線按箭咀朝後向摺疊

④ 兩側分別向
中間摺疊

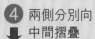

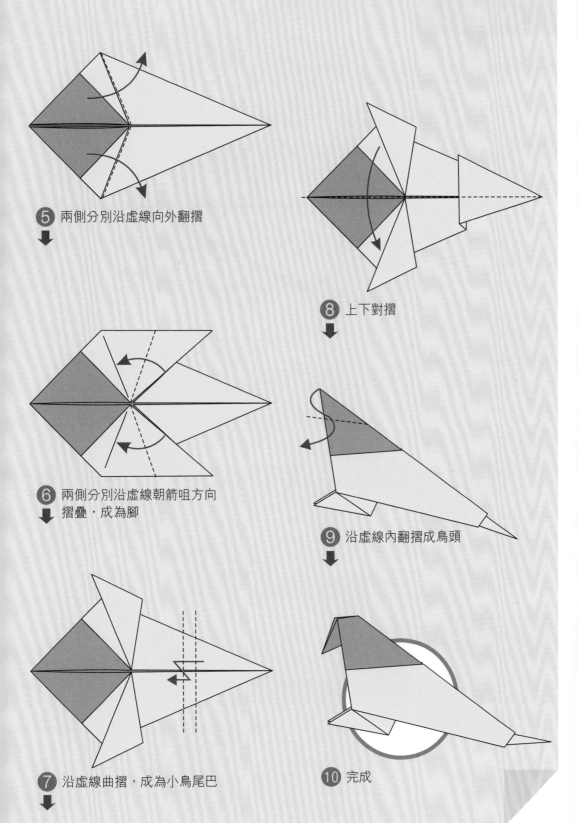

5 兩側分別沿虛線向外翻摺

8 上下對摺

6 兩側分別沿虛線朝箭咀方向摺疊，成為腳

9 沿虛線內翻摺成鳥頭

7 沿虛線曲摺，成為小鳥尾巴

10 完成

動物

麻雀

① 取一張正方形的紙，上下兩角對摺

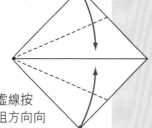

② 沿虛線按箭咀方向向中間摺疊

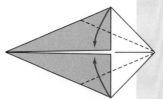

③ 沿虛線按箭咀方向向中間摺疊

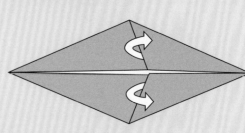

④ 按粗箭咀方向向外打開

⑤ 從裏面撐開，沿箭咀方向向上壓摺

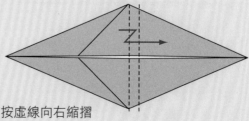

⑥ 按虛線向右縮摺

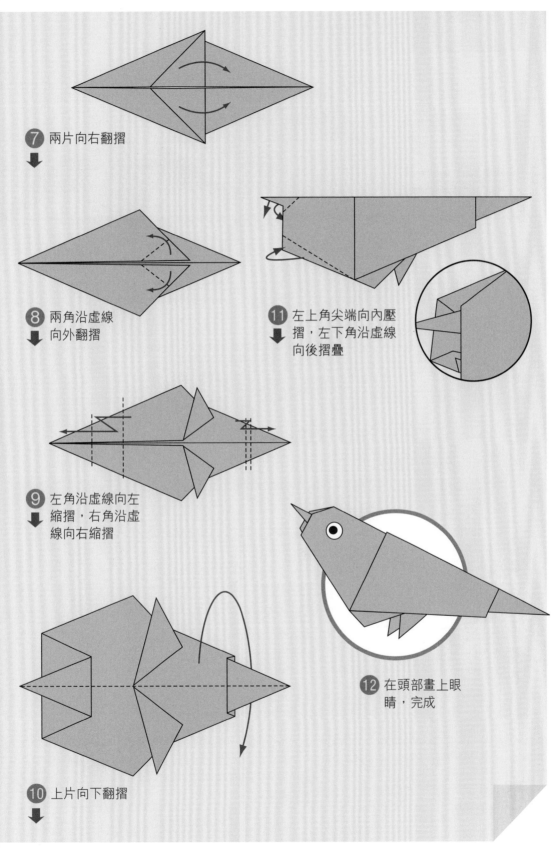

⑦ 兩片向右翻摺

⑧ 兩角沿虛線
向外翻摺

⑪ 左上角尖端向內壓
摺，左下角沿虛線
向後摺疊

⑨ 左角沿虛線向左
縮摺，右角沿虛
線向右縮摺

⑩ 上片向下翻摺

⑫ 在頭部畫上眼
睛，完成

動物

燕子

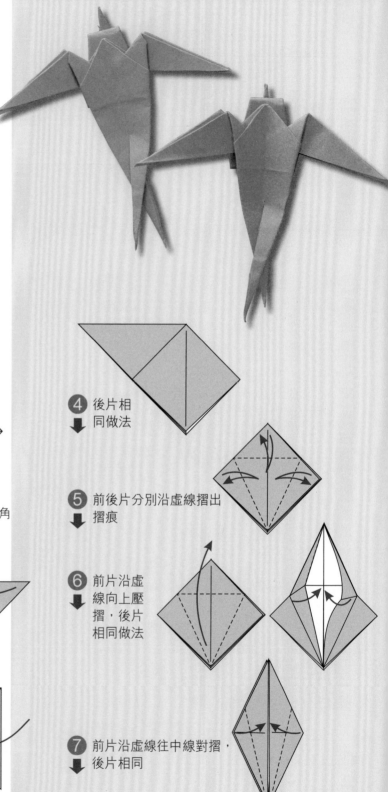

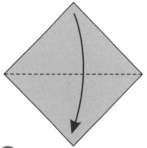

① 取一張正方形紙沿對角
　對摺

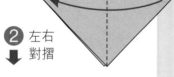

② 左右
　對摺

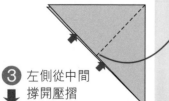

③ 左側從中間
　撐開壓摺

④ 後片相
　同做法

⑤ 前後片分別沿虛線摺出
　摺痕

⑥ 前片沿虛
　線向上壓
　摺，後片
　相同做法

⑦ 前片沿虛線往中線對摺，
　後片相同

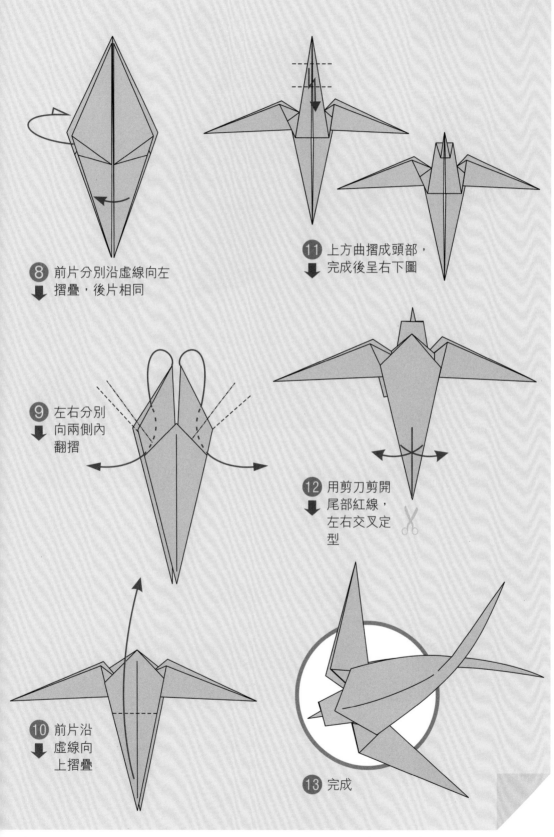

8 前片分別沿虛線向左摺疊，後片相同

9 左右分別向兩側內翻摺

10 前片沿虛線向上摺疊

11 上方曲摺成頭部，完成後呈右下圖

12 用剪刀剪開尾部紅線，左右交叉定型

13 完成

動物

小狗

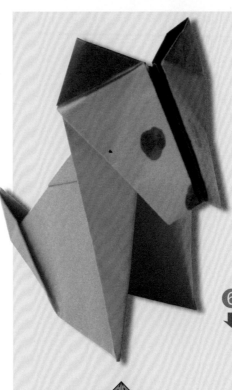

1 取一張正方形的紙，
上下、左右對摺後打
開

2 按箭咀方向，沿虛線
向中間摺疊

3 按箭咀方向，沿虛線
摺疊

4 按箭咀方向，沿虛線
摺疊，摺出摺痕

5 按箭咀方向，沿虛線
摺疊

6 按箭咀處撐開，沿虛
線方向壓摺；翻到背
面，左右兩邊沿虛線
按箭咀方向，向中間
摺疊

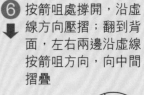

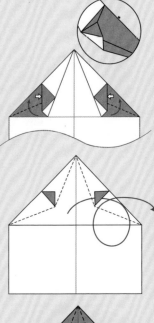

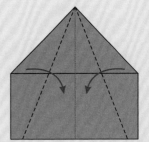

⑦ 將左右兩邊露出的小三角，沿虛線向上摺疊

⑪ 從粗箭咀處，按細箭咀方向沿虛線撐開；撐開部分沿虛線各自向兩邊翻摺

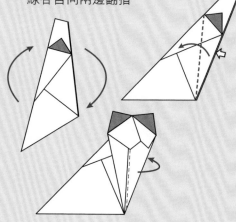

⑧ 三角形兩個底角沿虛線，按箭咀方向向中間摺疊

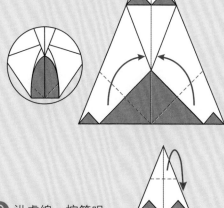

⑫ 左下角沿虛線摺疊，摺出摺痕

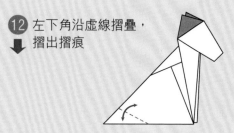

⑨ 沿虛線，按箭咀方向向後翻摺

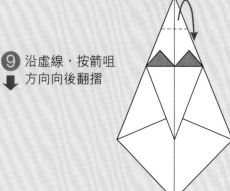

⑬ 沿摺痕向外翻摺，使底部立住

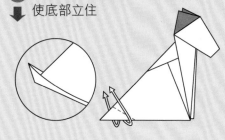

⑩ 沿箭咀方向從右向左摺疊，並旋轉180度

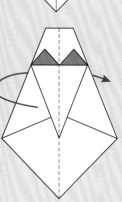

⑭ 完成

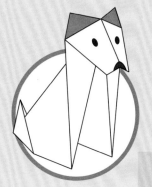

動物

老鼠

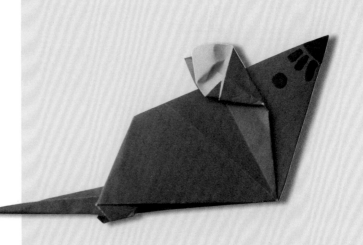

① 取一張正方
形的紙,沿虛
線按箭咀方向向
中間摺疊

② 沿虛線向
中間摺疊,然後打
開,摺出摺痕

③ 分別從兩個
粗箭咀處撐開,
沿虛線按紅箭咀方向
壓摺

④ 沿箭咀方向,按
虛線向後摺

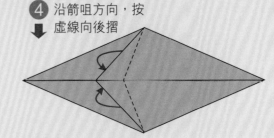

⑤ 沿虛線方向
向後摺

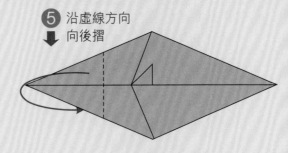

⑥ 左右兩邊
分別向後摺

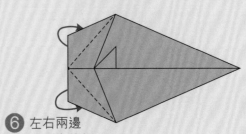

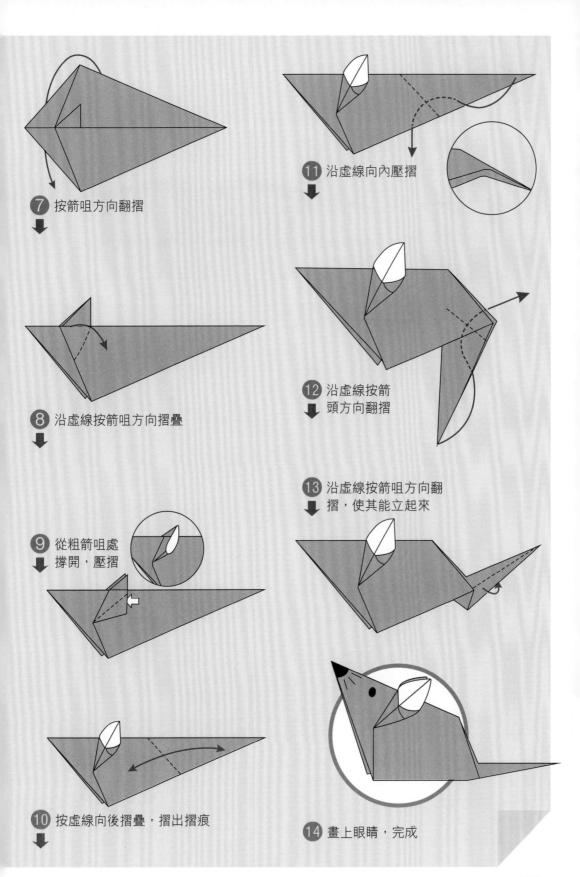

7 按箭咀方向翻摺

8 沿虛線按箭咀方向摺疊

9 從粗箭咀處撐開，壓摺

10 按虛線向後摺疊，摺出摺痕

11 沿虛線向內壓摺

12 沿虛線按箭頭方向翻摺

13 沿虛線按箭咀方向翻摺，使其能立起來

14 畫上眼睛，完成

動物

初生
小雞

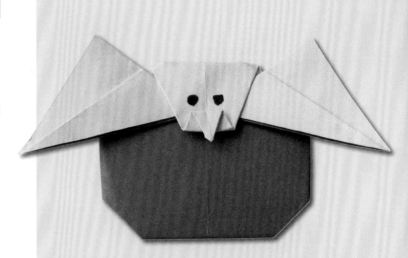

① 取一張正方形紙，選取兩個角，對摺成三角形

④ 後片相同做法

② 再沿虛線對摺

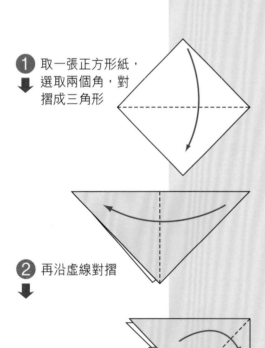

⑤ 旋轉 180 度後，沿虛線按箭頭方向向中間摺疊

③ 從粗箭咀處撐開，向右翻，壓摺

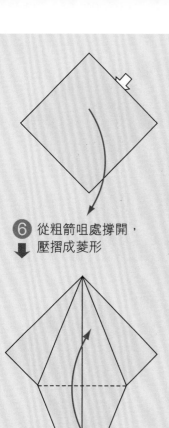

6 從粗箭咀處撐開，
壓摺成菱形

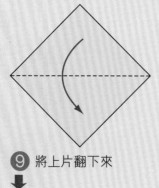

9 將上片翻下來

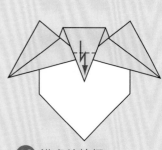

13 沿虛線縮摺

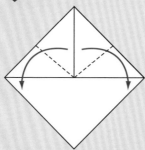

10 左右兩邊沿虛線按箭
咀方向摺疊

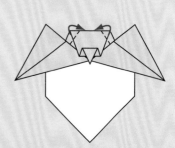

14 將頂部兩角沿虛線向
後摺疊

7 沿虛線向上翻

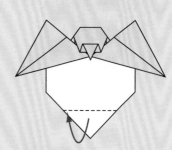

11 沿虛線往後摺疊

15 將底部那個角沿虛線
向後摺疊

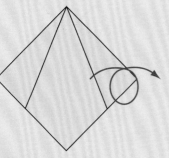

8 翻至另一面

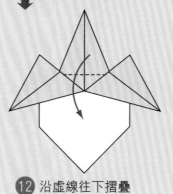

12 沿虛線往下摺疊

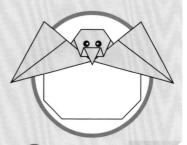

16 畫上眼睛，
完成

111

植物

菠蘿

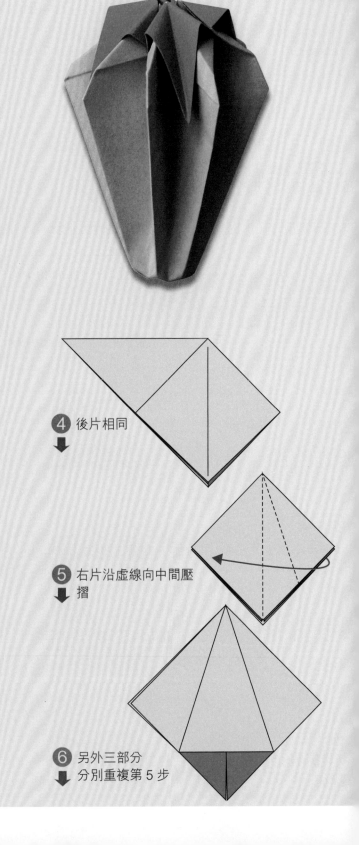

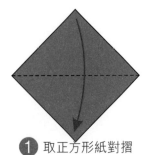

① 取正方形紙對摺

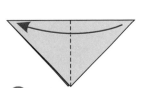

② 左右對摺

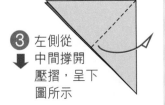

③ 左側從
中間撐開
壓摺，呈下
圖所示

④ 後片相同

⑤ 右片沿虛線向中間壓
摺

⑥ 另外三部分
分別重複第 5 步

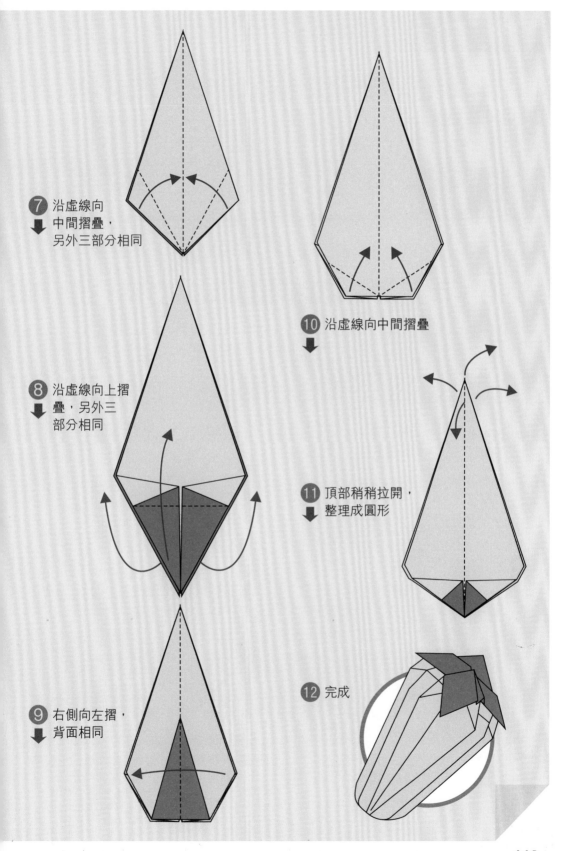

7 沿虛線向中間摺疊，另外三部分相同

8 沿虛線向上摺疊，另外三部分相同

9 右側向左摺，背面相同

10 沿虛線向中間摺疊

11 頂部稍稍拉開，整理成圓形

12 完成

植物

蘿蔔

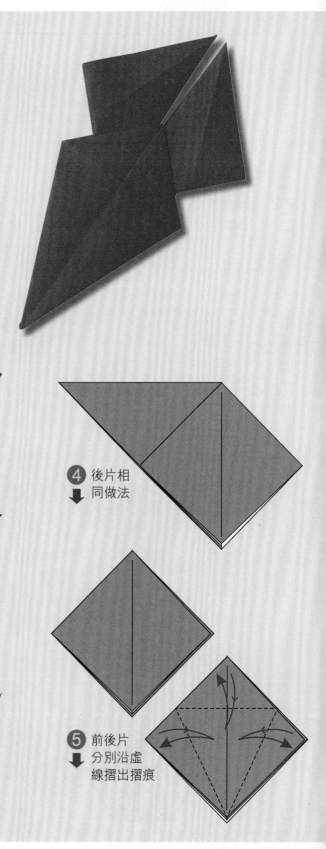

① 取一張正
方形紙沿對
角對摺

② 左右對摺

③ 左側從中間撐開壓摺

④ 後片相
同做法

⑤ 前後片
分別沿虛
線摺出摺痕

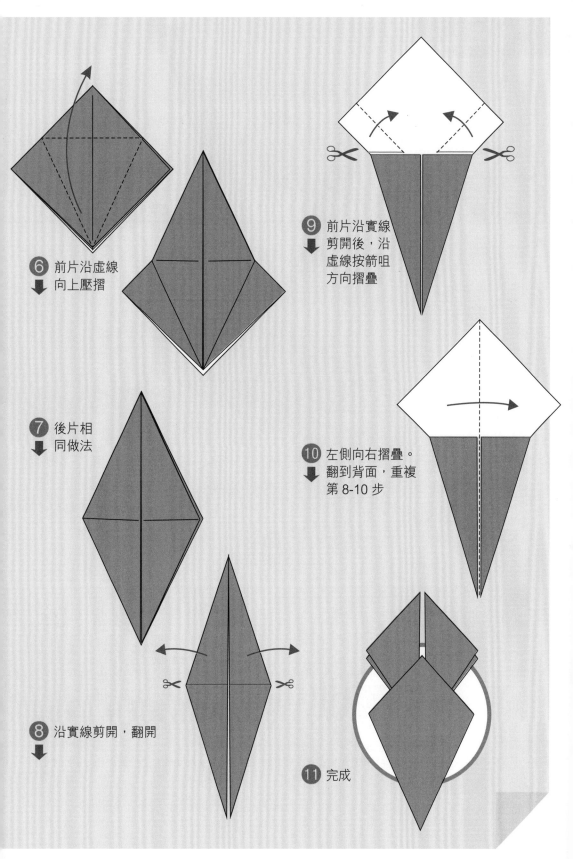

6 前片沿虛線
向上壓摺

9 前片沿實線
剪開後，沿
虛線按箭咀
方向摺疊

7 後片相
同做法

10 左側向右摺疊。
翻到背面，重複
第 8-10 步

8 沿實線剪開，翻開

11 完成

115

植物

紅蘿蔔

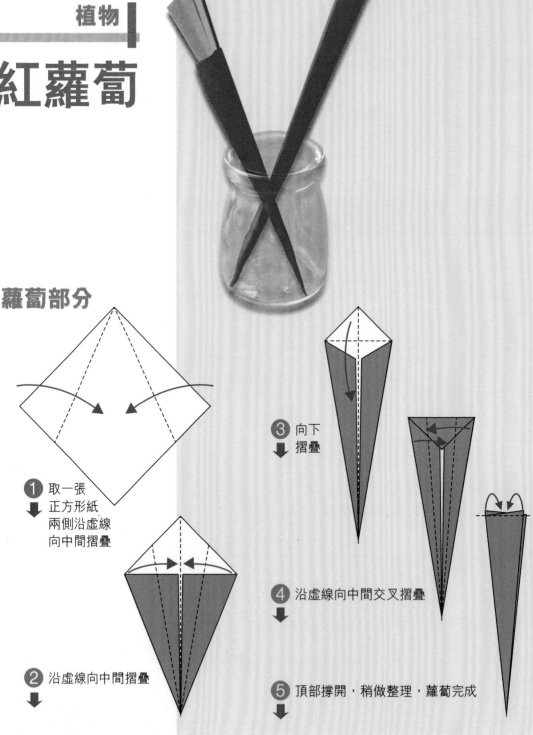

蘿蔔部分

① 取一張
正方形紙
兩側沿虛線
向中間摺疊

② 沿虛線向中間摺疊

③ 向下
摺疊

④ 沿虛線向中間交叉摺疊

⑤ 頂部撐開，稍做整理，蘿蔔完成

葉子部分

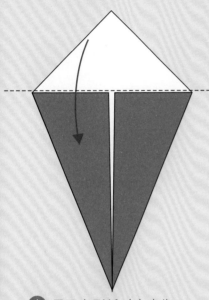

① 用正方形紙（大小為
蘿蔔用紙的 1/4）兩
側向中間摺疊，上側
向下摺

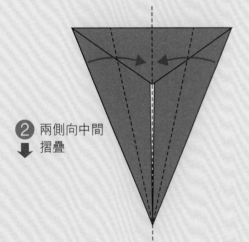

② 兩側向中間
摺疊

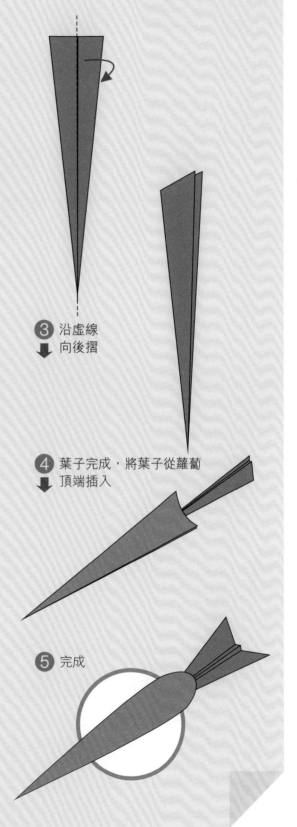

③ 沿虛線
向後摺

④ 葉子完成，將葉子從蘿蔔
頂端插入

⑤ 完成

植物

梅花

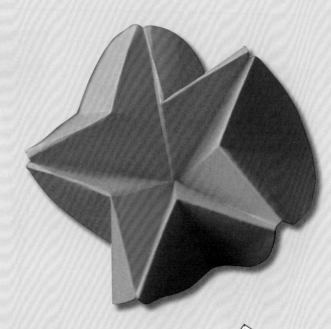

① 取一張正方形紙對摺

② 沿虛線摺疊

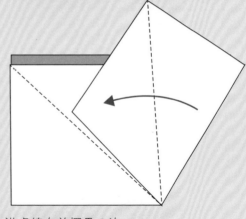

③ 沿虛線向前摺疊 2 次

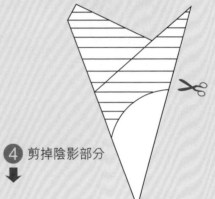

④ 剪掉陰影部分

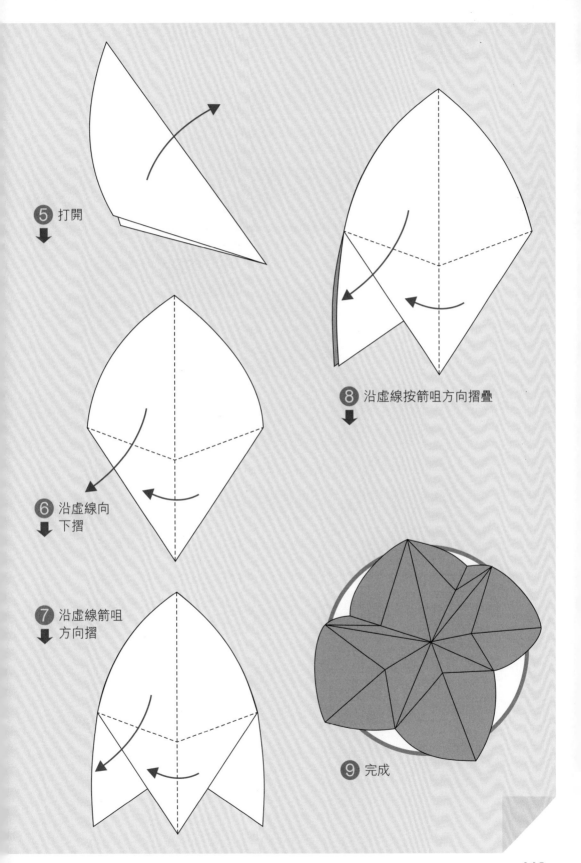

⑤ 打開

⑥ 沿虛線向
下摺

⑦ 沿虛線箭咀
方向摺

⑧ 沿虛線按箭咀方向摺疊

⑨ 完成

植物

鳶尾草

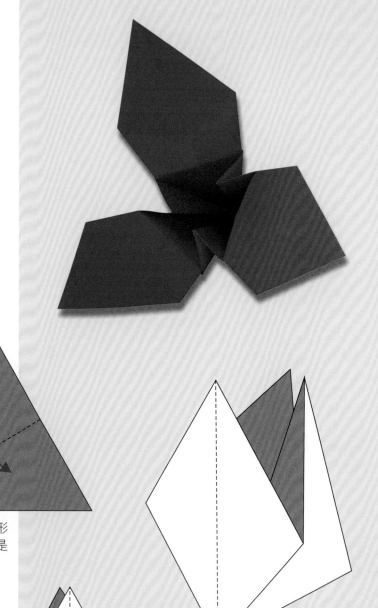

1 剪一張正三角形紙（三個角都是60度），沿虛線對摺

2 左側沿虛線摺疊，摺出摺痕

3 左側沿虛線向內壓摺

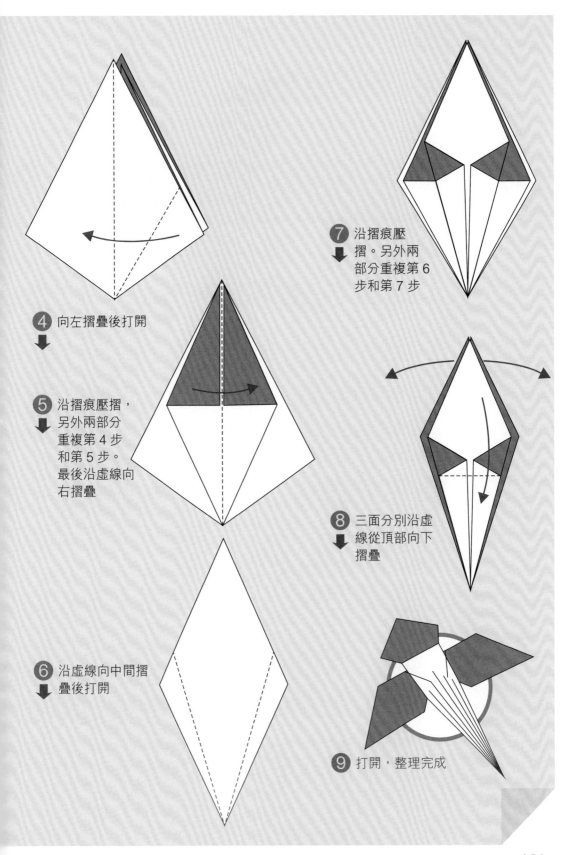

4 向左摺疊後打開

5 沿摺痕壓摺，
另外兩部分
重複第 4 步
和第 5 步。
最後沿虛線向
右摺疊

6 沿虛線向中間摺
疊後打開

7 沿摺痕壓
摺。另外兩
部分重複第 6
步和第 7 步

8 三面分別沿虛
線從頂部向下
摺疊

9 打開，整理完成

植物

百合花

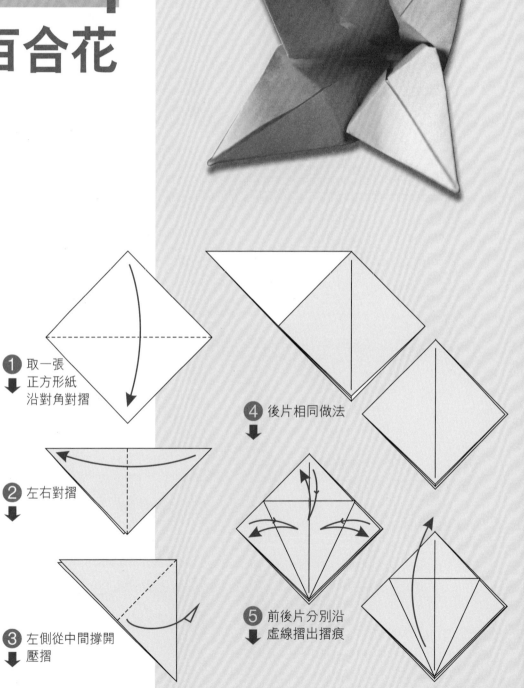

1 取一張
正方形紙
沿對角對摺

2 左右對摺

3 左側從中間撐開
壓摺

4 後片相同做法

5 前後片分別沿
虛線摺出摺痕

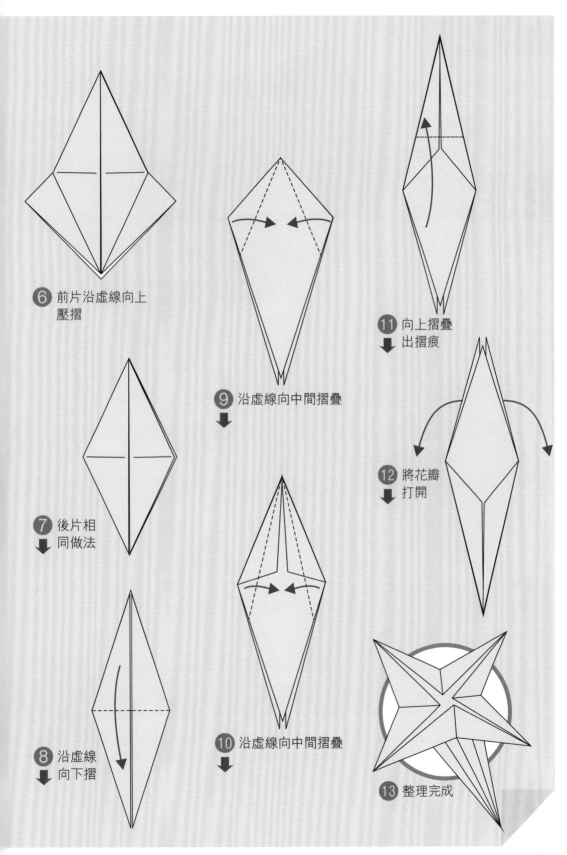

6 前片沿虛線向上
壓摺

7 後片相
同做法

8 沿虛線
向下摺

9 沿虛線向中間摺疊

10 沿虛線向中間摺疊

11 向上摺疊
出摺痕

12 將花瓣
打開

13 整理完成

植物

月見草

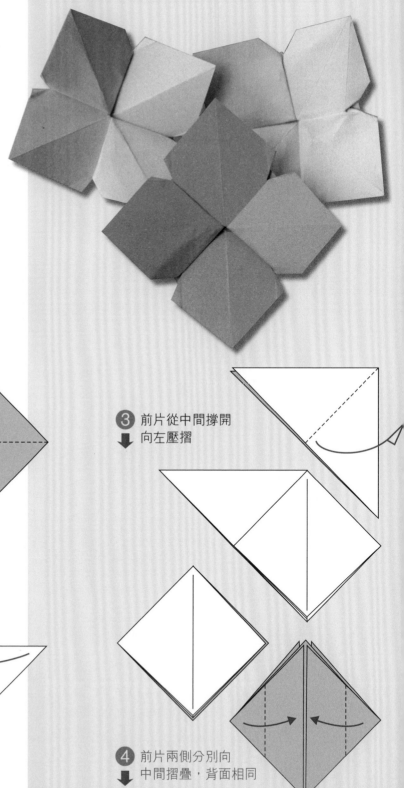

① 取一張正方
　形紙對角對摺

② 左右對摺

③ 前片從中間撐開
　向左壓摺

④ 前片兩側分別向
　中間摺疊，背面相同

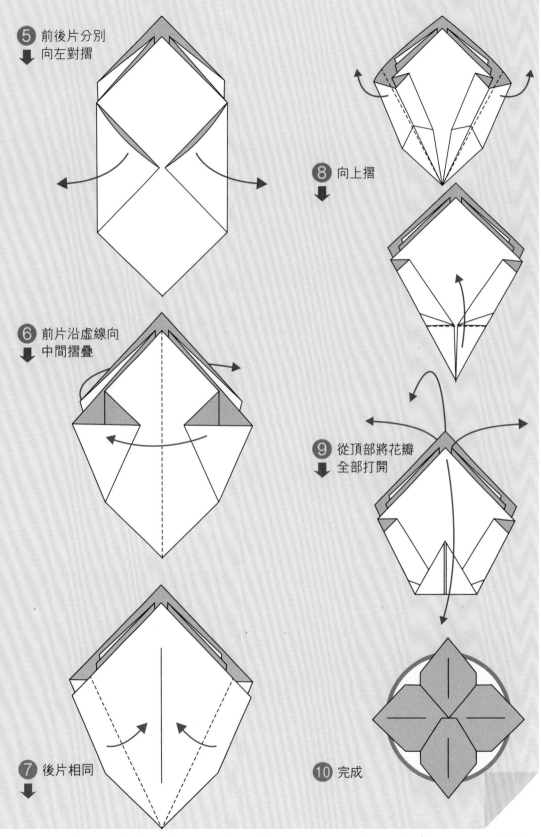

5 前後片分別
向左對摺

6 前片沿虛線向
中間摺疊

7 後片相同

8 向上摺

9 從頂部將花瓣
全部打開

10 完成

植物

櫻花

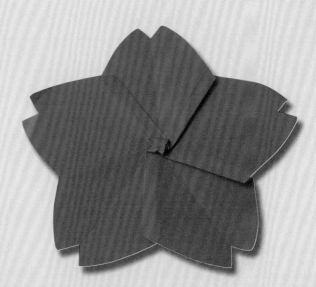

1 取一張正方形的
紙，沿虛線，由
下往上摺疊

2 沿虛線按箭咀方
向，向右下角摺
疊，打開，摺出
摺痕

3 沿虛線按箭咀方向，向右上
角摺疊，打開，摺出摺痕

4 沿虛線，向右摺疊，交匯
點在步驟 2 和步驟 3 摺痕
交叉處

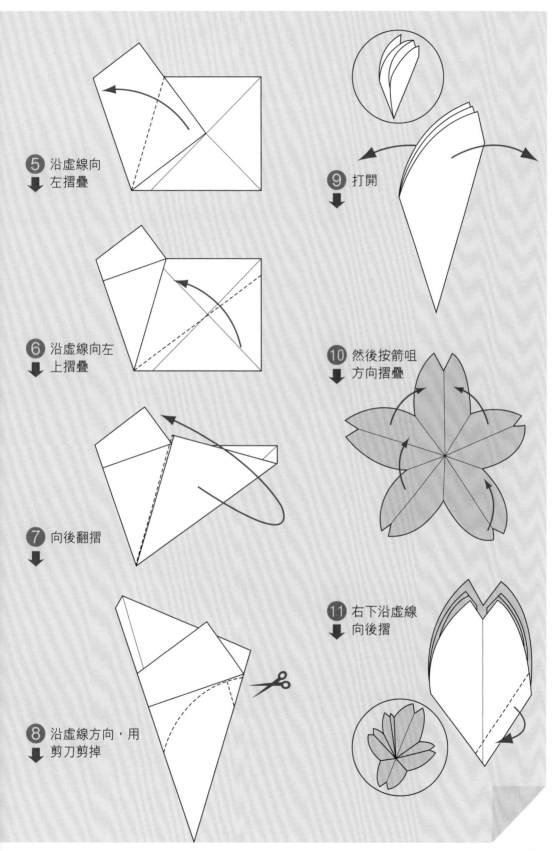

5 沿虛線向
左摺疊

6 沿虛線向左
上摺疊

7 向後翻摺

8 沿虛線方向，用
剪刀剪掉

9 打開

10 然後按箭咀
方向摺疊

11 右下沿虛線
向後摺

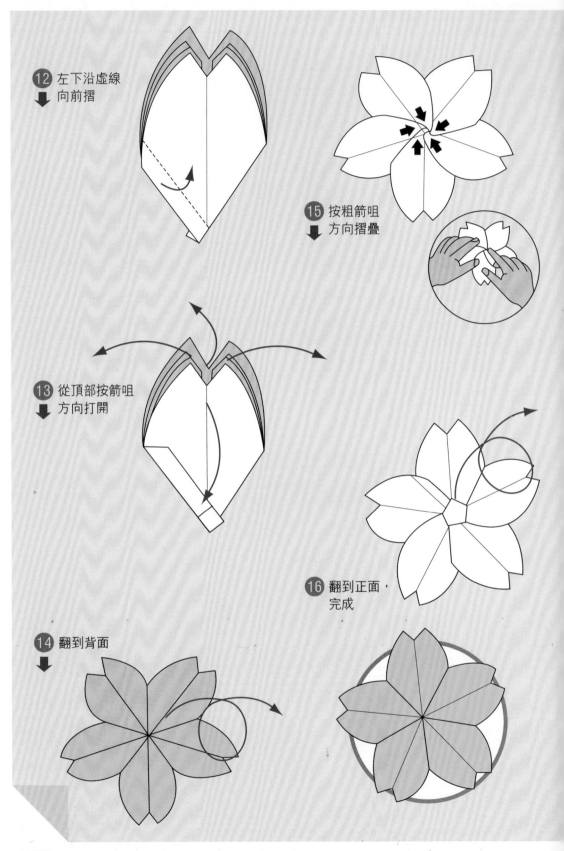

12 左下沿虛線
　　向前摺

15 按粗箭咀
　　方向摺疊

13 從頂部按箭咀
　　方向打開

16 翻到正面，
　　完成

14 翻到背面

運輸工具

小船

示範短片

① 用正方形紙,如
圖所示摺出摺痕

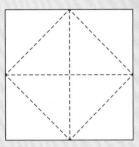

④ 上下向中線摺疊

② 四個角分別沿虛
線向中間摺疊

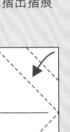

⑤ 沿虛線向中
間摺疊

⑦ 沿虛線向
中間摺疊

③ 四個角分別
沿虛線向中間
摺疊。翻到背面

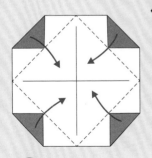

⑥ 沿虛線向中間
交叉摺疊

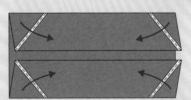

⑧ 從中間打開並向外翻

⑨ 拉開兩端的蓬蓋,
整理完成

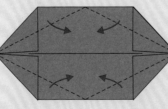

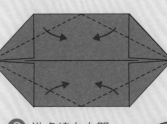

129

運輸工具

貨車

車身部分

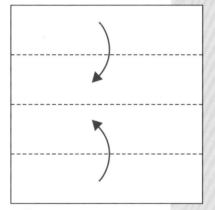

 用正方形紙,上下向中線摺疊

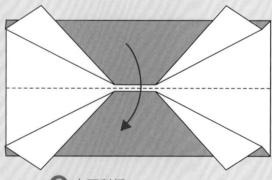

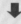 向下對摺

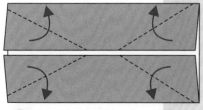

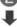 分別沿虛線摺疊

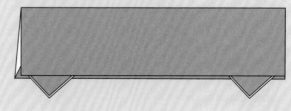

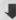 車身部分完成

車頭部分

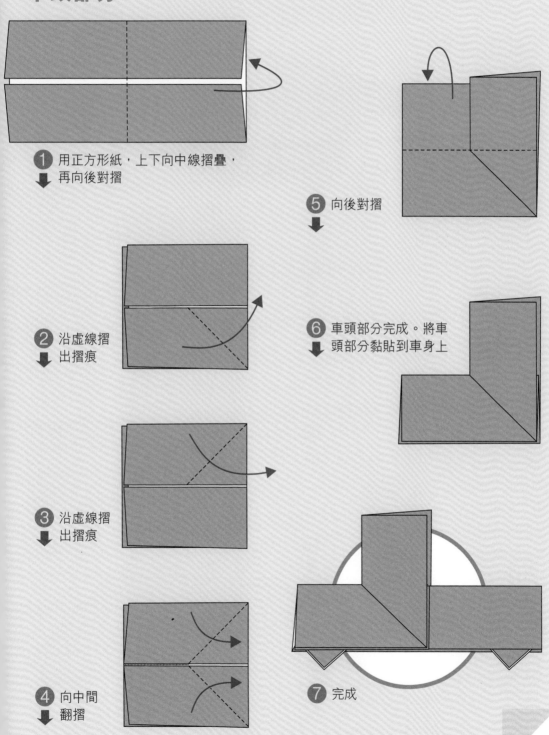

1 用正方形紙，上下向中線摺疊，
再向後對摺

2 沿虛線摺
出摺痕

3 沿虛線摺
出摺痕

4 向中間
翻摺

5 向後對摺

6 車頭部分完成。將車
頭部分黏貼到車身上

7 完成

日用品

雪橇

① 取一張正方形
紙，上下分別
向中線對摺後
翻到背面

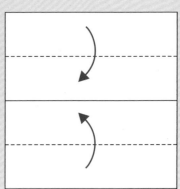

② 沿虛線向中間
摺疊

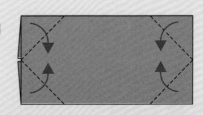

③ 分別沿虛線壓摺

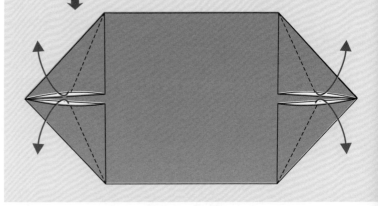

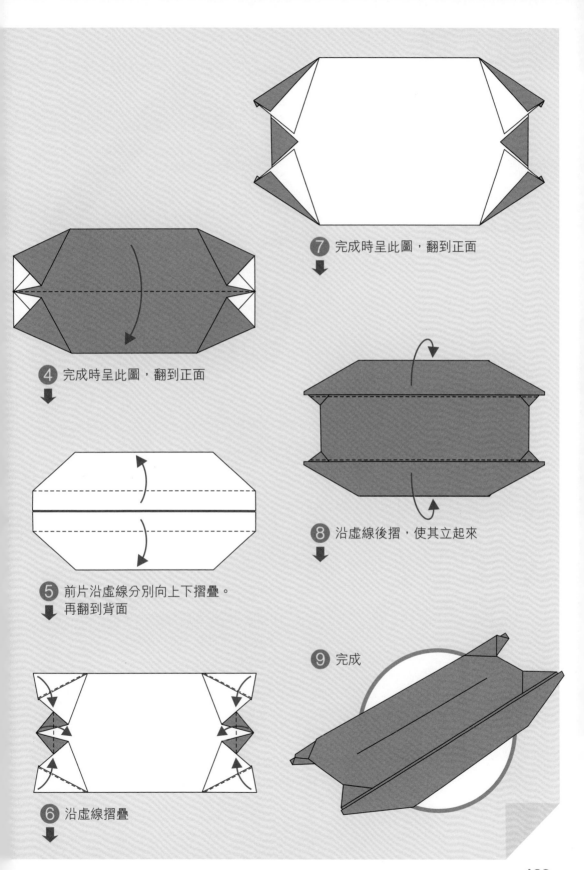

7 完成時呈此圖，翻到正面

4 完成時呈此圖，翻到正面

5 前片沿虛線分別向上下摺疊。
再翻到背面

8 沿虛線後摺，使其立起來

6 沿虛線摺疊

9 完成

133

日用品

花籃

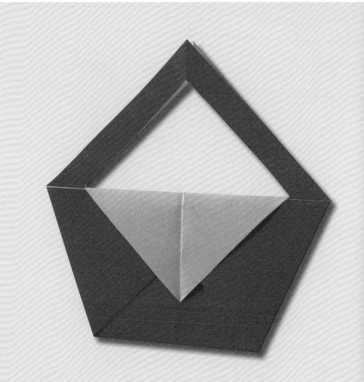

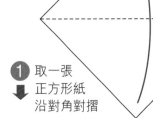

1 取一張
正方形紙
沿對角對摺

3 頂部向中心摺疊後打開

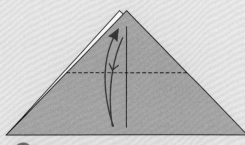

2 左右對摺，再打開

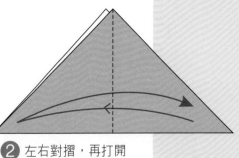

4 左右
對摺

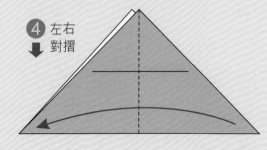

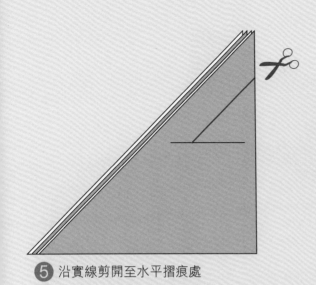

⑤ 沿實線剪開至水平摺痕處

⬇

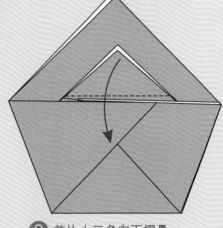

⑧ 前片小三角向下摺疊，
後片相同

⬇

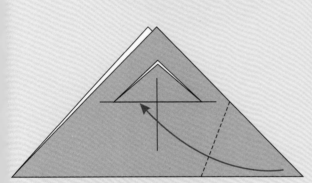

⑥ 右側沿虛線朝箭咀方向摺疊

⬇

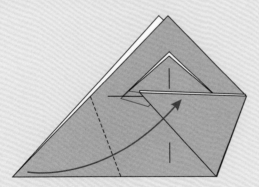

⑦ 左、右側沿虛線朝箭咀方
向摺疊

⬇

⑨ 完成

日用品

椅子

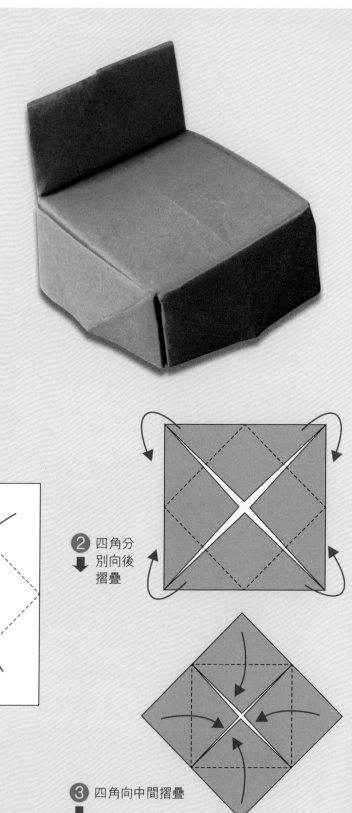

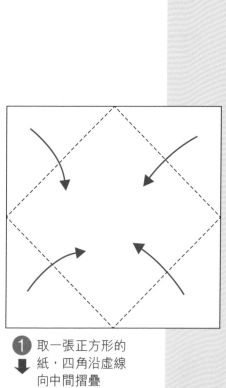

② 四角分
別向後
摺疊

① 取一張正方形的
紙,四角沿虛線
向中間摺疊

③ 四角向中間摺疊

④ 翻到背面

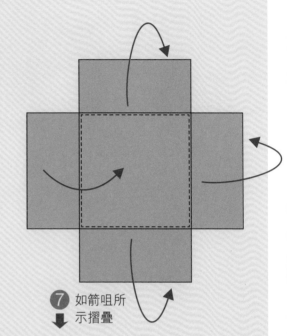

⑦ 如箭咀所示摺疊

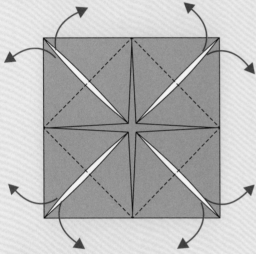

⑤ 四角先沿虛線摺出摺痕，再撐開壓摺

⑥ 一個角摺好後呈此圖所示，另外三個角與此相同

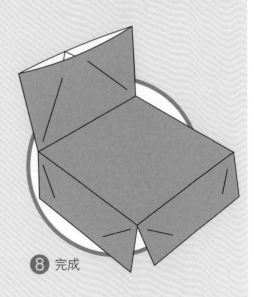

⑧ 完成

日用品

筥簣

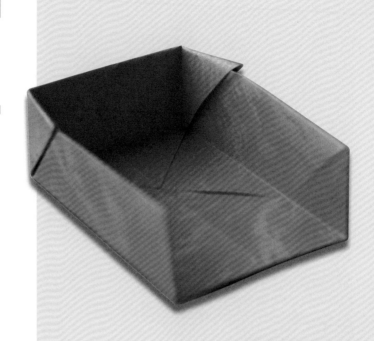

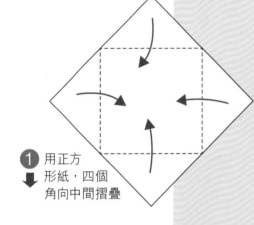

1 用正方形紙，四個角向中間摺疊

2 下部沿虛線摺出摺痕

3 下片打開

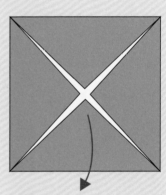

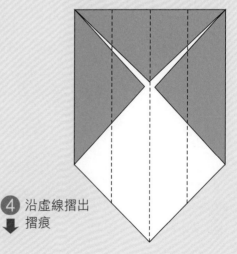

4 沿虛線摺出摺痕

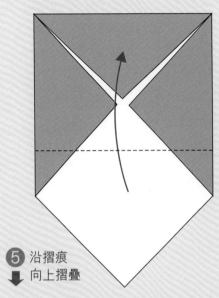

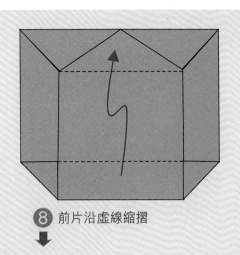

⑧ 前片沿虚線縮摺

⑤ 沿摺痕
向上摺疊

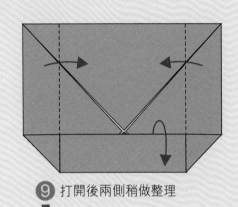

⑨ 打開後兩側稍做整理

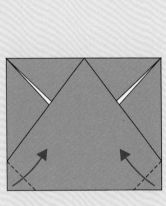

⑥ 沿虛線
摺疊

⑩ 完成

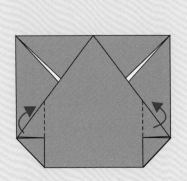

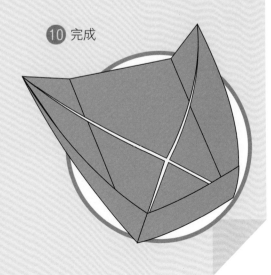

⑦ 沿虛線
摺疊

日用品

躺椅

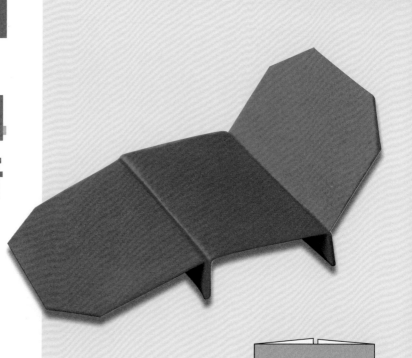

① 取一張正方形紙，兩側
　向中線摺疊

② 翻到背面

③ 三等分，下側
　向上摺

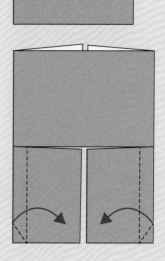

④ 沿虛線摺出摺
　痕，再向中間
　壓摺

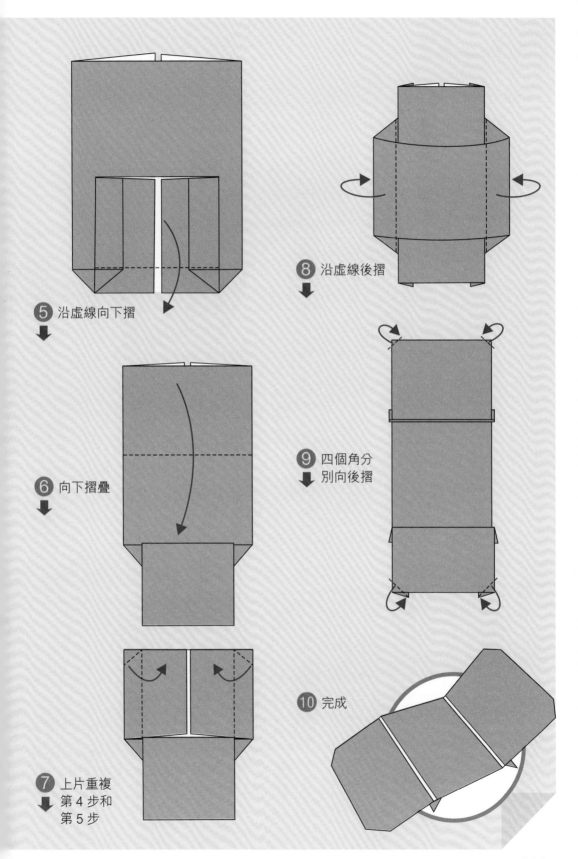

5 沿虛線向下摺

6 向下摺疊

7 上片重複
第4步和
第5步

8 沿虛線後摺

9 四個角分
別向後摺

10 完成

日用品

茶壺

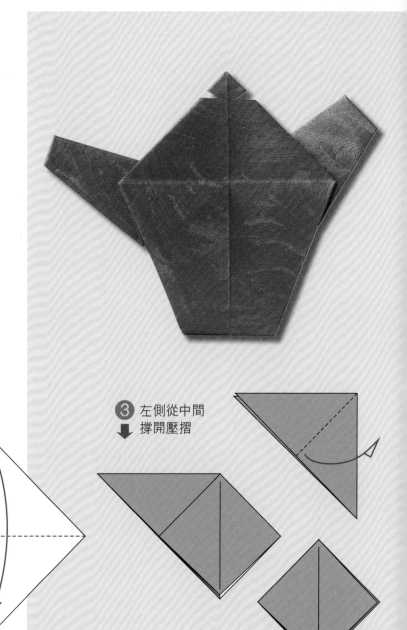

③ 左側從中間
　撐開壓摺

① 取一張
　正方形紙
　沿對角對摺

② 左右對摺

④ 後片相
　同做法

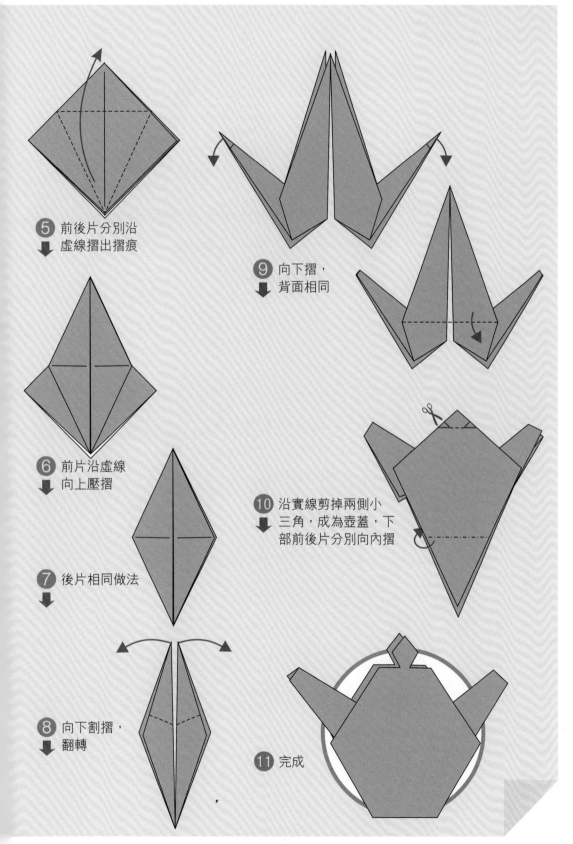

5 前後片分別沿
虛線摺出摺痕

6 前片沿虛線
向上壓摺

7 後片相同做法

8 向下割摺，
翻轉

9 向下摺，
背面相同

10 沿實線剪掉兩側小
三角，成為壺蓋，下
部前後片分別向內摺

11 完成

日用品

鞋子

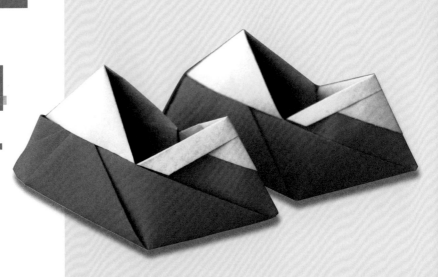

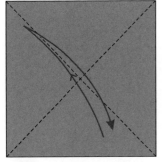

① 沿虛線對摺出摺痕

② 沿虛線向中間摺出摺痕後打開，完成時摺痕呈下圖所示

③ 沿虛線摺疊，右下角部分要摺疊2次

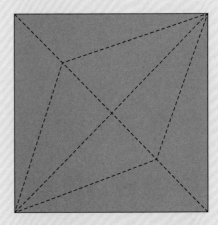

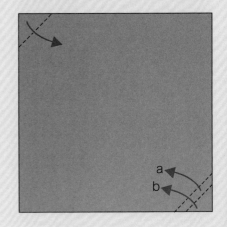

a
b

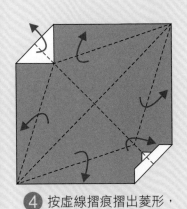

④ 按虛線摺痕摺出菱形，
完成時呈下圖所示

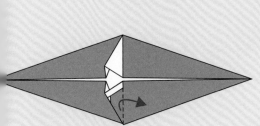

⑤ 前片沿虛線向上摺
疊，後片相同

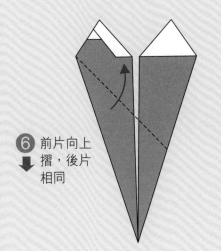

⑥ 前片向上
摺，後片
相同

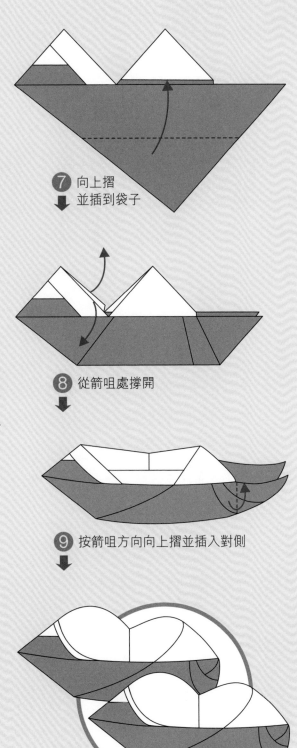

⑦ 向上摺
並插到袋子

⑧ 從箭咀處撐開

⑨ 按箭咀方向向上摺並插入對側

⑩ 完成

日用品

項鏈

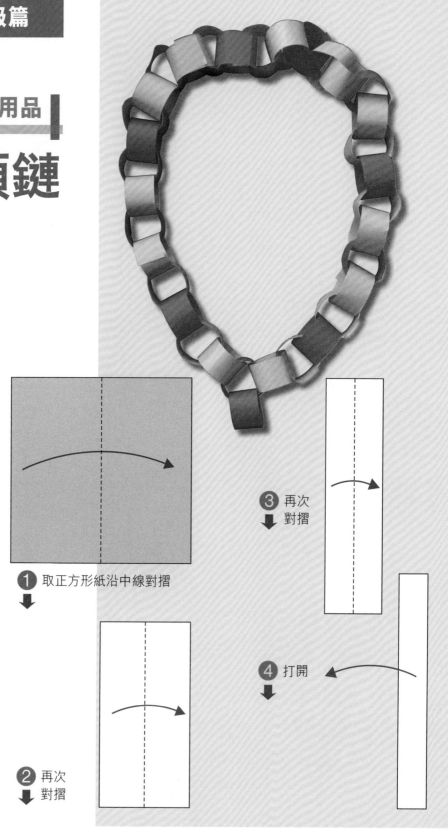

1 取正方形紙沿中線對摺

2 再次
對摺

3 再次
對摺

4 打開

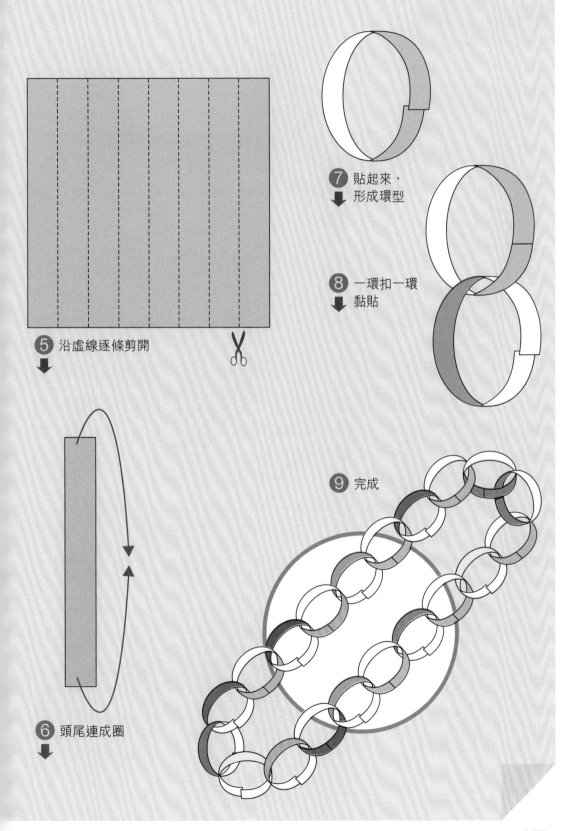

5 沿虛線逐條剪開

6 頭尾連成圈

7 貼起來，
形成環型

8 一環扣一環
黏貼

9 完成

日用品

小狗面具

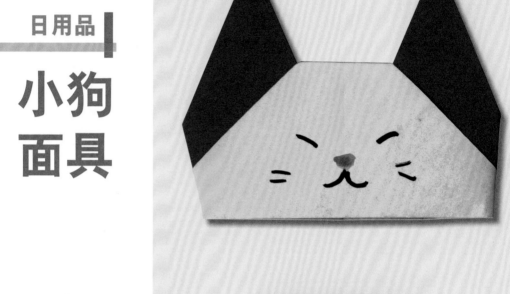

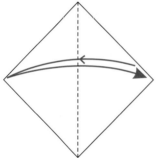

① 用正方形紙左右對摺，再打開

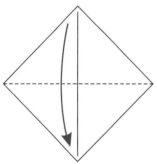

② 上下對摺

③ 左右兩側分別向中間摺疊

④ 前片兩側分別向上摺疊

⑤ 前片向上摺疊，完成後呈右圖

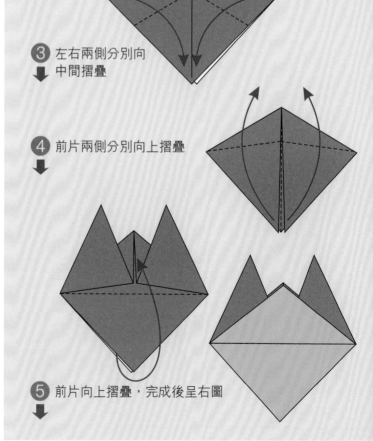

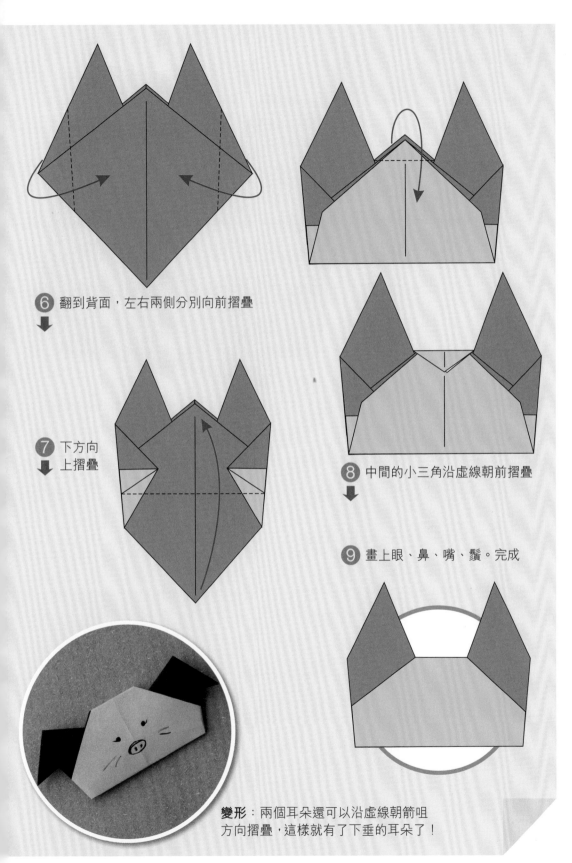

6 翻到背面，左右兩側分別向前摺疊

7 下方向
上摺疊

8 中間的小三角沿虛線朝前摺疊

9 畫上眼、鼻、嘴、鬚。完成

變形：兩個耳朵還可以沿虛線朝箭咀
方向摺疊，這樣就有了下垂的耳朵了！

日用品

小禮服

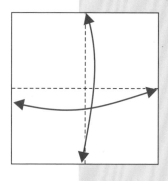

① 取一張
正方形
紙，上
下左右
對摺後
打開

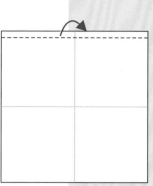

② 頂端沿
虛線向
後摺疊

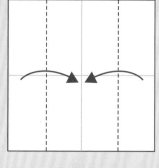

③ 兩側向中
線摺疊

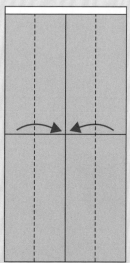

④ 兩側向中線
摺疊後打開

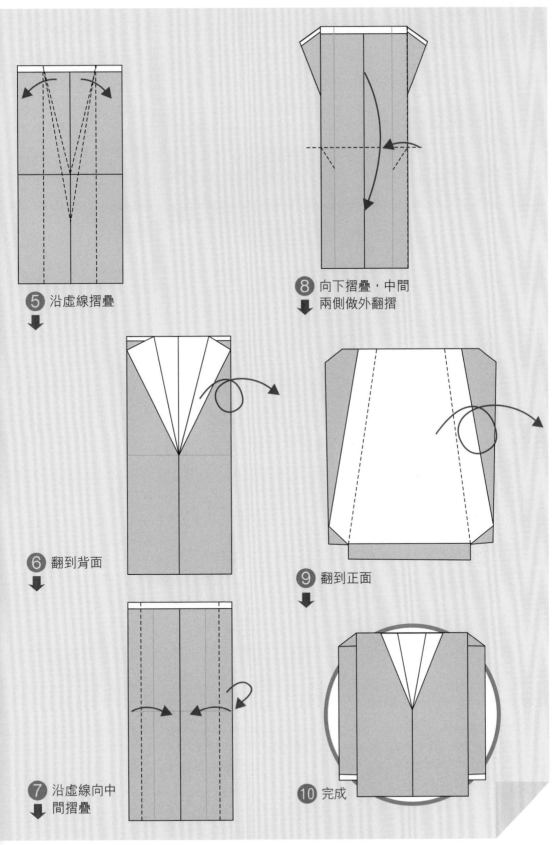

⑤ 沿虛線摺疊

⑥ 翻到背面

⑦ 沿虛線向中
間摺疊

⑧ 向下摺疊，中間
兩側做外翻摺

⑨ 翻到正面

⑩ 完成

日用品

煲呔

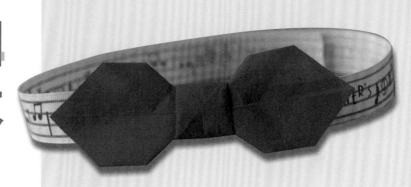

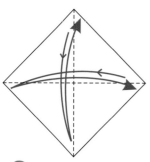

❶ 取一張正方形紙
上下左右分別對
摺，再打開

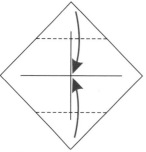

❷ 上下分別向中間
摺疊

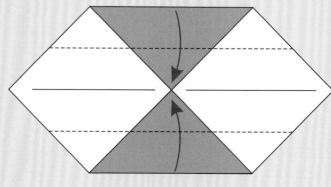

❸ 上下分別向中間摺疊

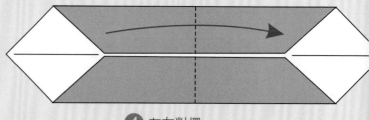

❹ 左右對摺

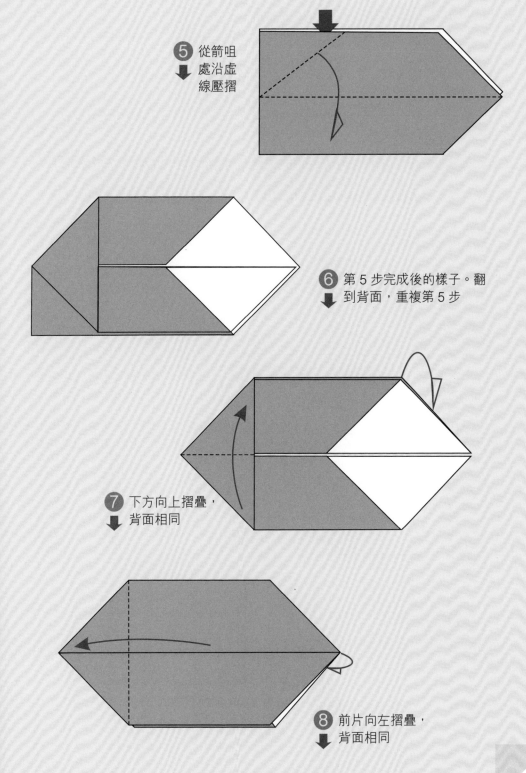

5 從箭咀
處沿虛
線壓摺

6 第 5 步完成後的樣子。翻
到背面，重複第 5 步

7 下方向上摺疊，
背面相同

8 前片向左摺疊，
背面相同

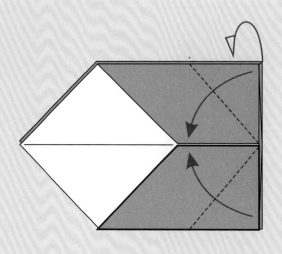

⑨ 前片向中間摺疊，背面相同

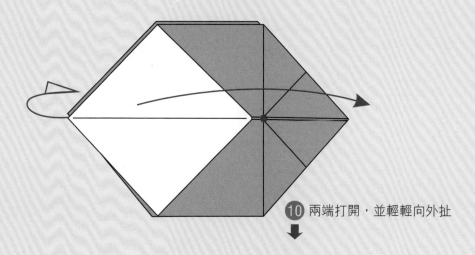

⑩ 兩端打開，並輕輕向外扯

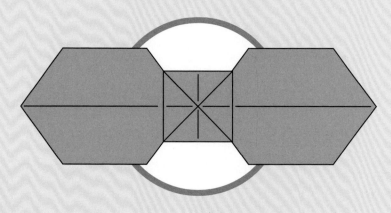

⑪ 完成

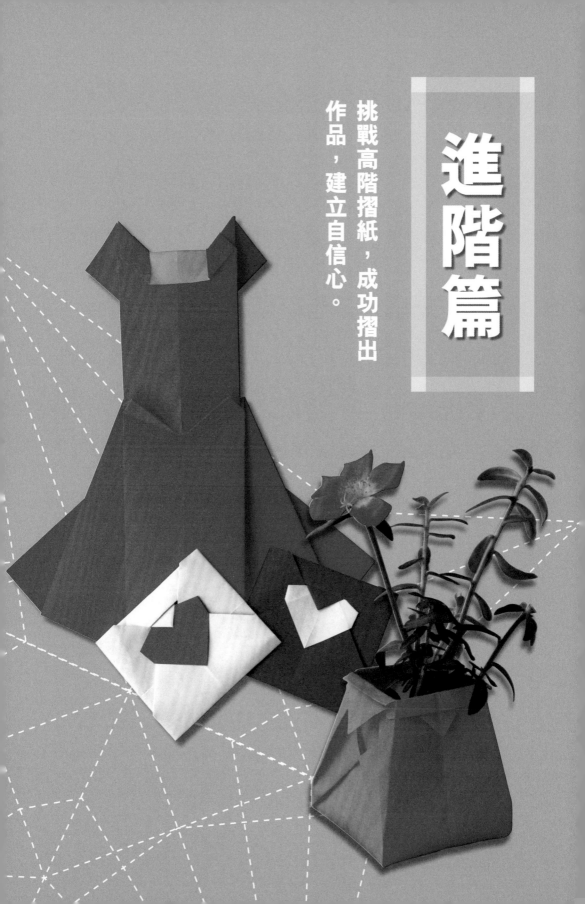

進階篇

挑戰高階摺紙，成功摺出作品，建立自信心。

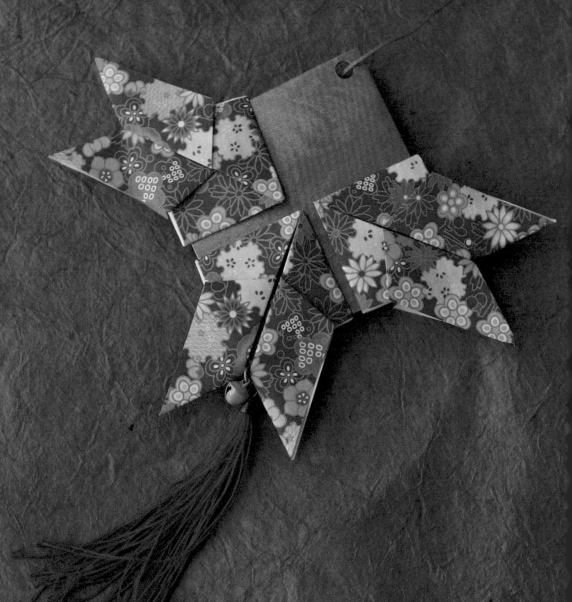

吊飾

深色、有紋路的紙作底板，配上五彩繽紛的和風
紙，長長的布穗作裝飾，你的包包掛飾更特別！

摺法 ▶ **178**頁

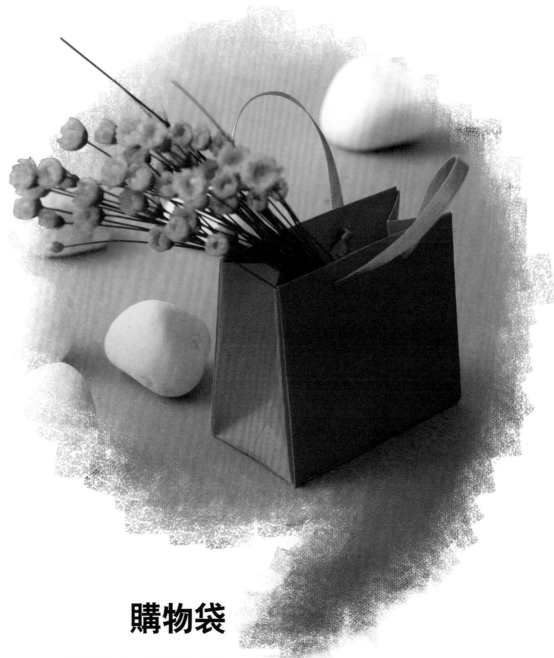

購物袋

平時購物時,商場提供的袋子又要花錢、又不
環保!把漂亮的包裝紙再利用起來,做成個性
十足的購物袋!

摺法 ▶ **174** 頁

個人用品

手錶

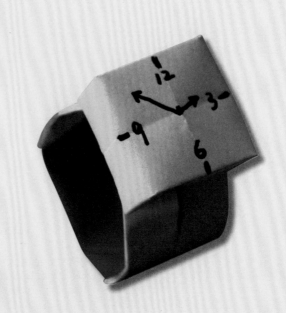

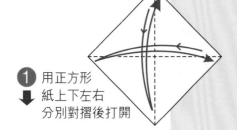

1 用正方形
紙上下左右
分別對摺後打開

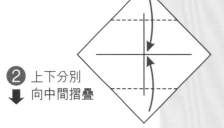

2 上下分別
向中間摺疊

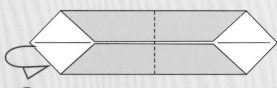

4 左右對齊向後對摺

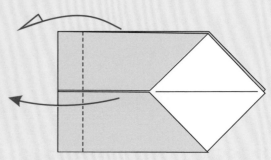

3 上下分別
向中間摺疊

5 前片在寬度 1/4 處向
左摺疊，後片相同

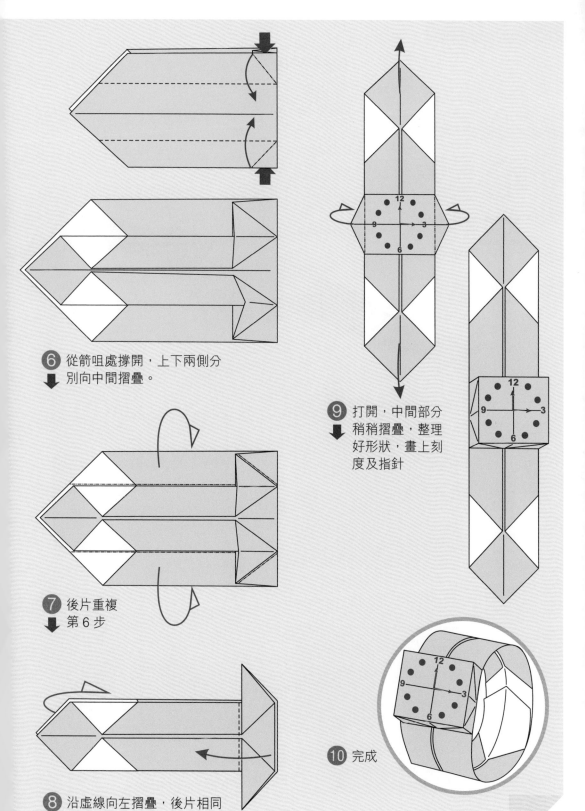

6 從箭咀處撐開，上下兩側分別向中間摺疊。

7 後片重複第6步

8 沿虛線向左摺疊，後片相同

9 打開，中間部分稍稍摺疊，整理好形狀，畫上刻度及指針

10 完成

個人用品

心型手鏈

示範短片

① 取一張
正方形
紙上下
左右對
摺，再
打開

② 上部沿
虛線向
中間對
摺 2 次

③ 左右分別向後摺疊

④ 頂部向後摺疊

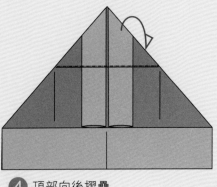

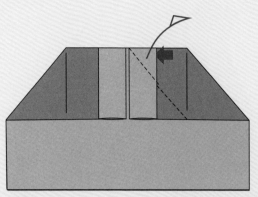

5 左側從箭咀處沿虛線向上壓摺

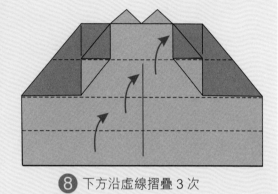

8 下方沿虛線摺疊 3 次

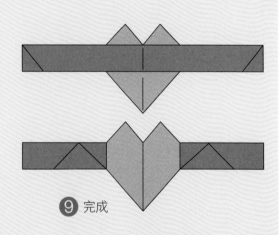

6 右側從箭咀處沿虛線向上壓摺

9 完成

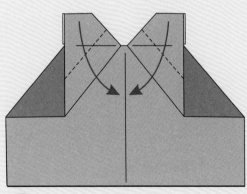

7 兩側分別向下壓摺

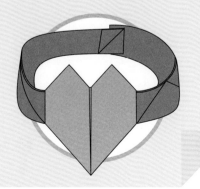

個人用品

裙子

① 用正方形紙，對摺後
打開

② 沿虛線向中線摺疊

③ 沿虛線向
中線摺疊

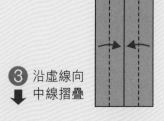

④ 將紙全部
打開

⑤ 左右分別沿摺痕縮摺

⑥ 兩側分
別向中
線摺疊

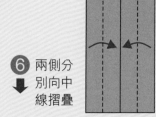

⑦ 上下對摺後
打開

⑧ 下部向箭咀方向打開

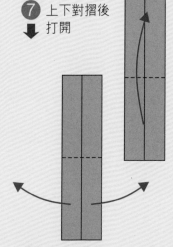

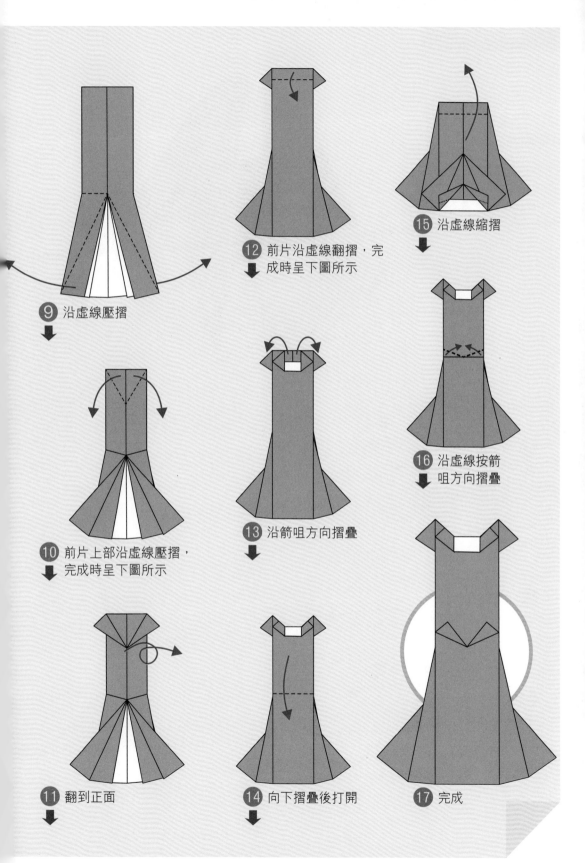

9 沿虛線壓摺

10 前片上部沿虛線壓摺，
完成時呈下圖所示

11 翻到正面

12 前片沿虛線翻摺，完
成時呈下圖所示

13 沿箭咀方向摺疊

14 向下摺疊後打開

15 沿虛線縮摺

16 沿虛線按箭
咀方向摺疊

17 完成

日用品

提籃

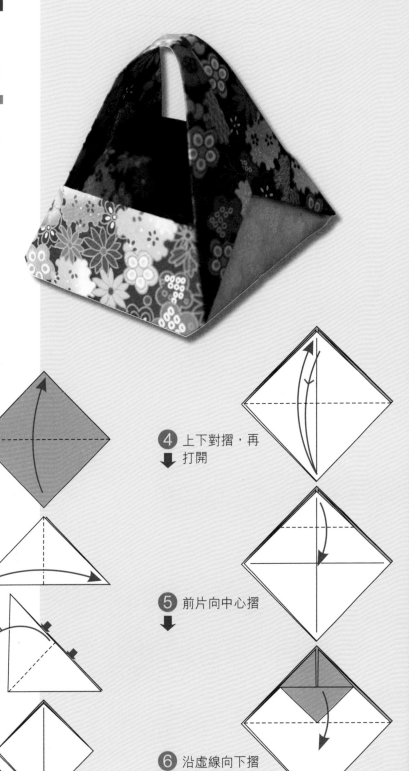

① 取一張正方
形的紙，
沿中線，
兩對角對摺

② 左右對摺

③ 前片撐開向左
壓摺

④ 上下對摺，再
打開

⑤ 前片向中心摺

⑥ 沿虛線向下摺

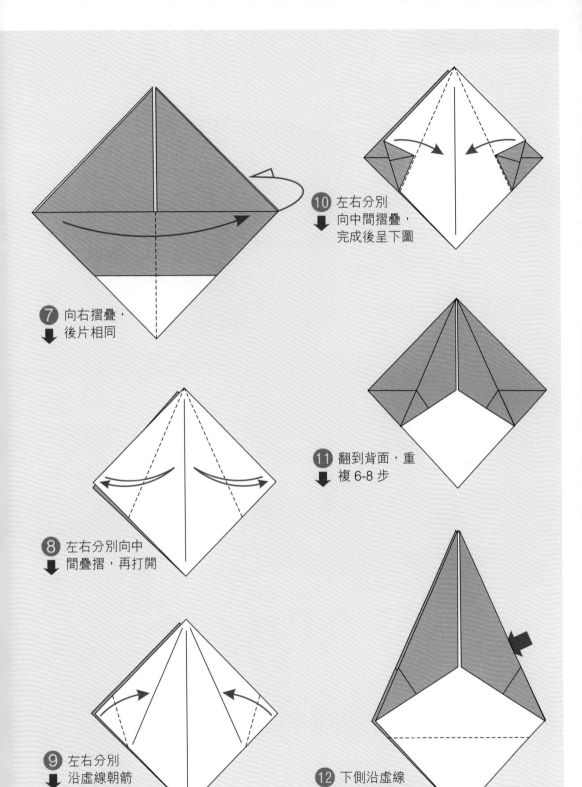

7 向右摺疊，
後片相同

8 左右分別向中
間疊摺，再打開

9 左右分別
沿虛線朝箭
頭方向摺疊

10 左右分別
向中間摺疊，
完成後呈下圖

11 翻到背面，重
複 6-8 步

12 下側沿虛線
向上摺出摺痕
後，從中間打開。
兩片提手交接處用膠水固定

日用品

雜物盒

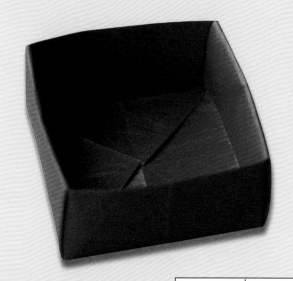

① 上下左右分別對
摺，再打開

② 四個對角也分別對
摺，再打開

③ 四個角分別向中心
摺疊

④ 上下分別向中間摺疊

⑥ 全部打開。分別按摺痕朝箭咀方向摺疊

⑤ 左右向中間摺疊，完成後呈下圖

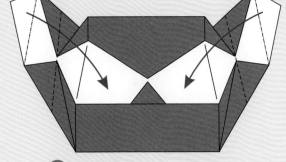

⑦ 按摺痕朝箭咀方向摺疊，整理成雜物盒

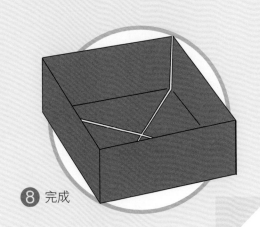

⑧ 完成

日用品

首飾盒

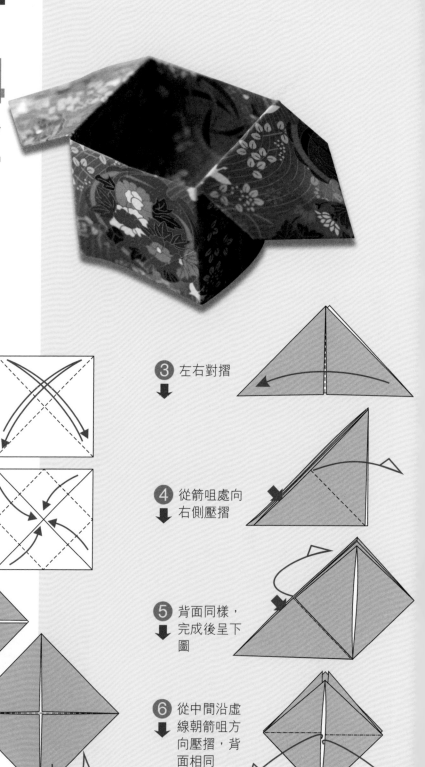

③ 左右對摺

① 參照"雜物盒",摺到第3步

④ 從箭咀處向右側壓摺

⑤ 背面同樣,完成後呈下圖

② 沿虛線向後對摺

⑥ 從中間沿虛線朝箭咀方向壓摺,背面相同

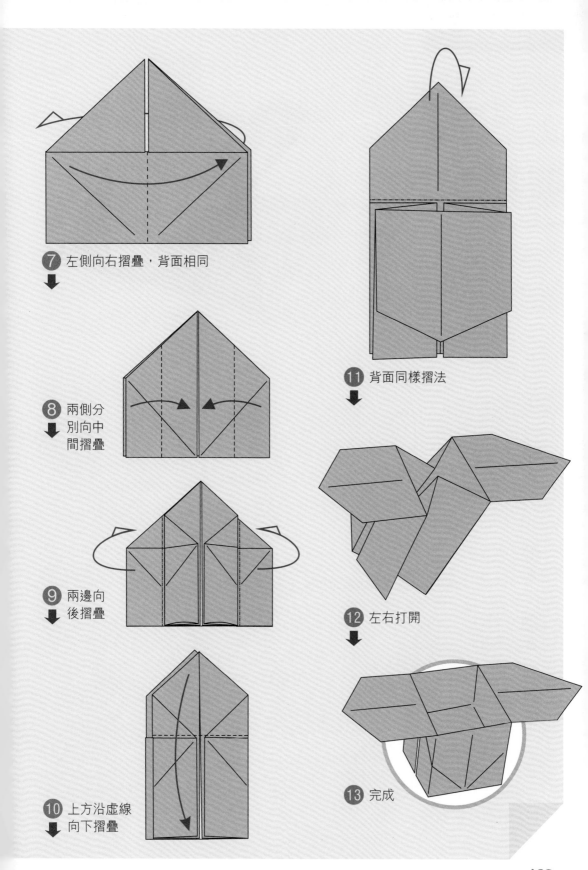

7 左側向右摺疊，背面相同

8 兩側分別向中間摺疊

9 兩邊向後摺疊

10 上方沿虛線向下摺疊

11 背面同樣摺法

12 左右打開

13 完成

日用品

糖果盒

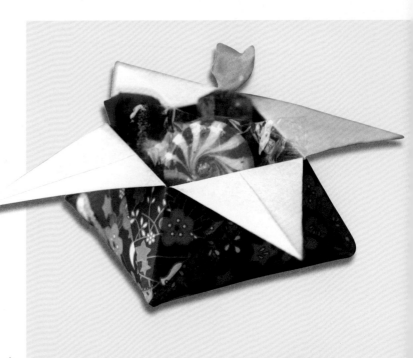

① 取一張正
方形紙沿對
角相互對摺

② 左右對摺

③ 前片撐開
向左壓摺

④ 後片相同

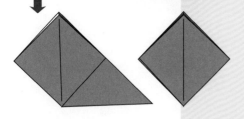

⑤ 前片左右
分別向中
間摺疊

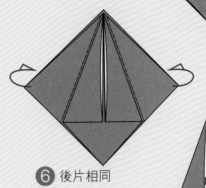

⑥ 後片相同

⑦ 從箭咀處沿虛線
分別向兩側壓摺，
後片相同

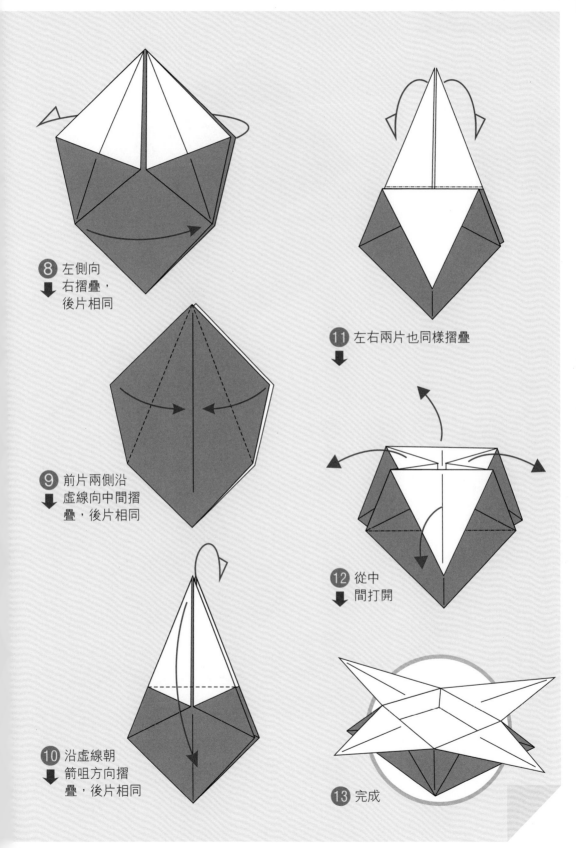

8 左側向
右摺疊，
後片相同

9 前片兩側沿
虛線向中間摺
疊，後片相同

10 沿虛線朝
箭咀方向摺
疊，後片相同

11 左右兩片也同樣摺疊

12 從中
間打開

13 完成

進階篇




日用品

儲物盒

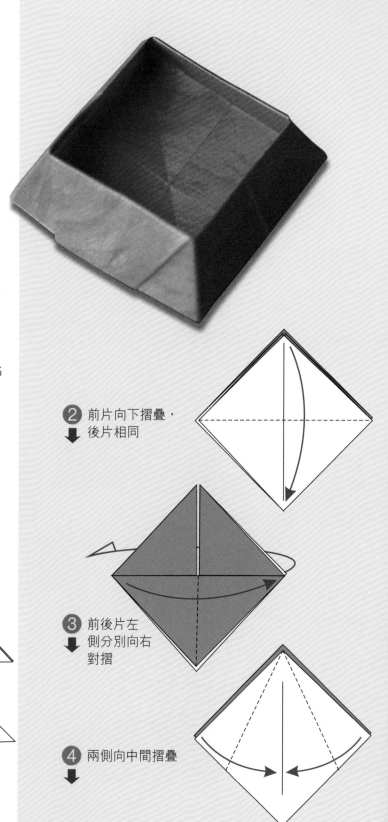

1 按照 "章魚" 的 1-5 步進行摺疊

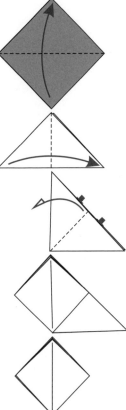

2 前片向下摺疊，後片相同

3 前後片左側分別向右對摺

4 兩側向中間摺疊

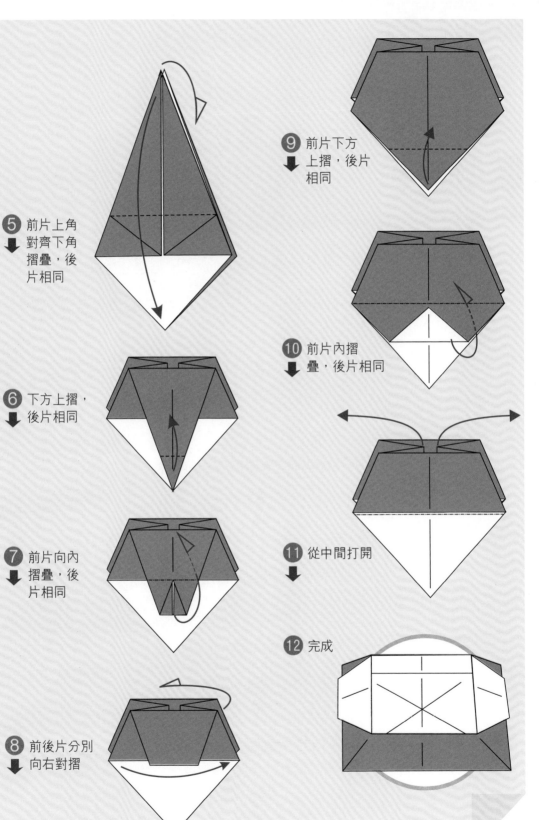

5 前片上角
對齊下角
摺疊，後
片相同

6 下方上摺，
後片相同

7 前片向內
摺疊，後
片相同

8 前後片分別
向右對摺

9 前片下方
上摺，後片
相同

10 前片內摺
疊，後片相同

11 從中間打開

12 完成

173

日用品

購物袋

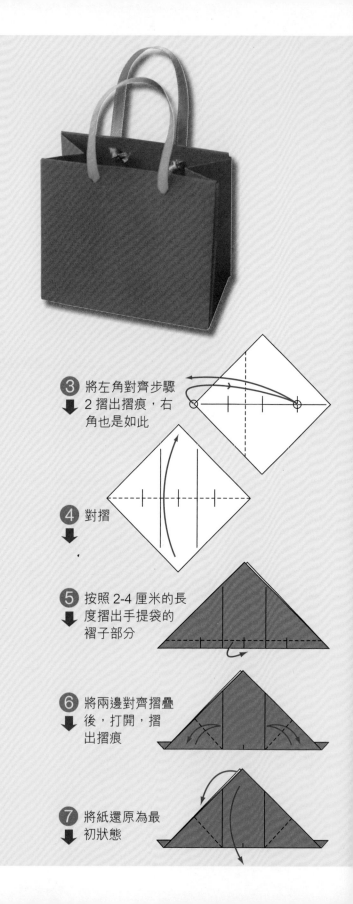

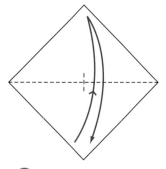

1 選一張正方形紙（參考
規格為 63×63 厘米），
在中心做上標記，上下
角對摺後打開

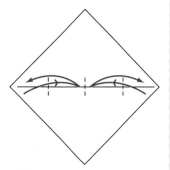

2 左右兩角向中心摺
疊，摺出摺痕

3 將左角對齊步驟
2 摺出摺痕，右
角也是如此

4 對摺

5 按照 2-4 厘米的長
度摺出手提袋的
褶子部分

6 將兩邊對齊摺疊
後，打開，摺
出摺痕

7 將紙還原為最
初狀態

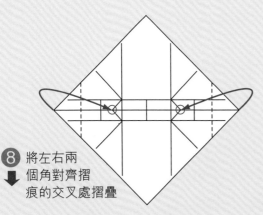

8 將左右兩
個角對齊摺
痕的交叉處摺疊

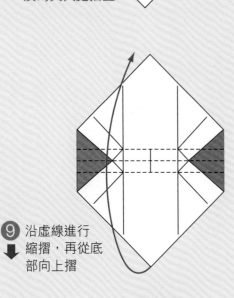

9 沿虛線進行
縮摺，再從底
部向上摺

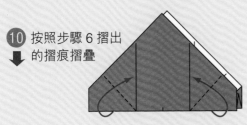

10 按照步驟 6 摺出
的摺痕摺疊

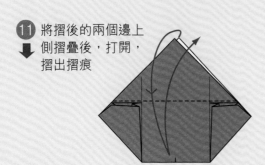

11 將摺後的兩個邊上
側摺疊後，打開，
摺出摺痕

12 打開，還原到步
驟 9 的形狀

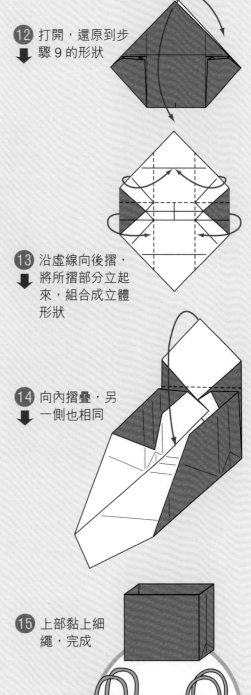

13 沿虛線向後摺，
將所摺部分立起
來，組合成立體
形狀

14 向內摺疊，另
一側也相同

15 上部黏上細
繩，完成

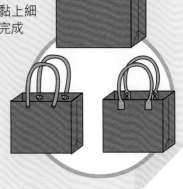

日用品

紙鶴
筷子套

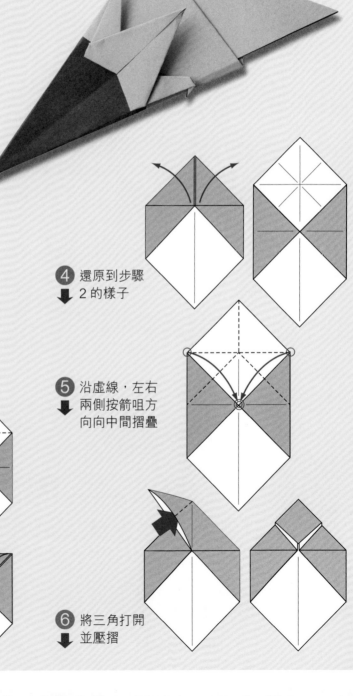

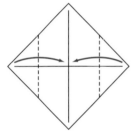

1 上下左右分別對摺，然後打開，摺出摺痕再將左右兩角對齊中心摺疊

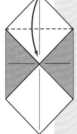

2 將上側的角向中間摺疊

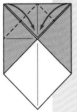

3 左右兩個角沿虛線，向中間摺疊，摺成三角形

4 還原到步驟2的樣子

5 沿虛線，左右兩側按箭咀方向向中間摺疊

6 將三角打開並壓摺

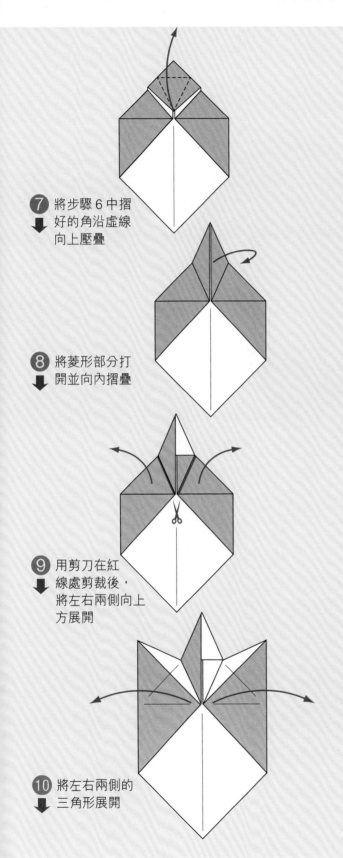

7 將步驟6中摺好的角沿虛線向上壓疊

8 將菱形部分打開並向內摺疊

9 用剪刀在紅線處剪裁後，將左右兩側向上方展開

10 將左右兩側的三角形展開

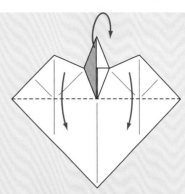

11 菱形向後摺疊，其他兩側沿虛線向下摺疊

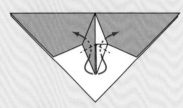

12 將菱形的兩側分別向內翻摺

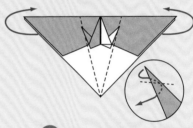

13 將左右兩側分別按1/3的角度向背面摺疊，然後通過向內翻摺，摺出紙鶴的頭部

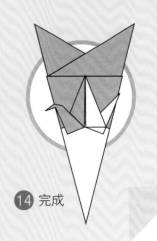

14 完成

日用品

吊飾

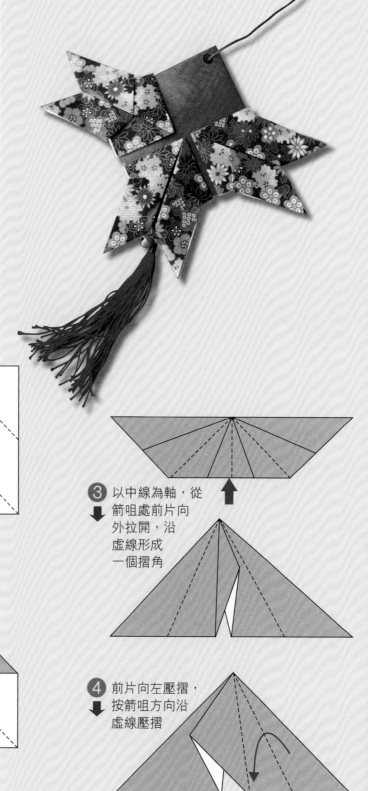

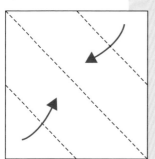

① 用正方形紙對摺，對角
再分別向中間摺疊

② 沿虛線對摺

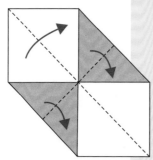

③ 以中線為軸，從
箭咀處前片向
外拉開，沿
虛線形成
一個摺角

④ 前片向左壓摺，
按箭咀方向沿
虛線壓摺

5 翻到背面，後
　片與前片摺
　法相同

6 向上摺疊

7 向後對摺

8 沿虛線摺出
　摺痕

9 從箭咀處
　打開，壓摺

10 摺成三個，
　黏在紙板上
　即完成（紙
　板的大小為
　摺紙用正方
　形紙的 1/4）

11 完成

日用品

鎖匙圈

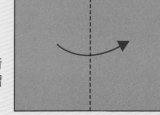

1 取一張長
方形的紙
（長寬的
比例約為
12：5），
向下摺疊

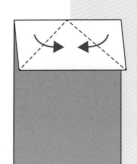

2 沿虛線向
中間摺疊

3 沿虛線按箭
咀向外翻摺

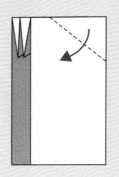

4 沿虛線向下
摺疊

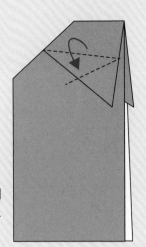

⑤ 從裏層向外翻摺，完成時呈右圖

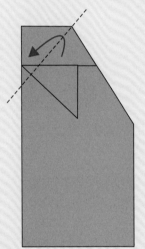

⑥ 沿虛線摺疊，形成魚的鰓部。背面相同

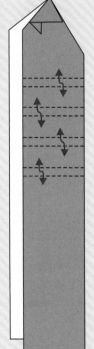

⑦ 沿虛線向內翻摺

⑧ 沿虛線縮摺 4 次

⑨ 整理成稍彎的形狀，剪掉下方三角陰影部分

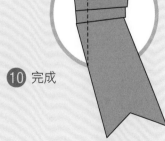

⑩ 完成

日用品

相框

示範短片

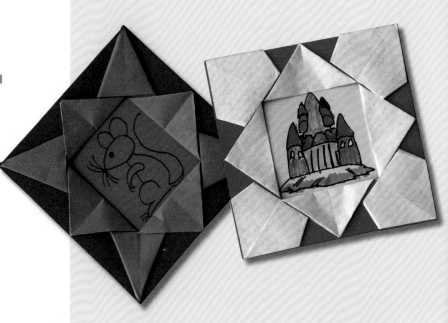

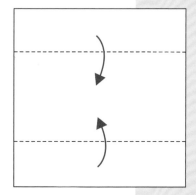

1 取一張正方形紙，上下分別向中間摺疊

3 沿對角線做內翻摺，成正方形

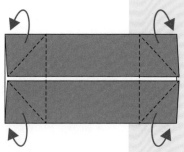

2 四個角分別做內翻摺

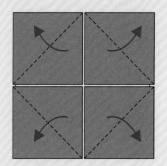

4 分別從中間向對角摺疊

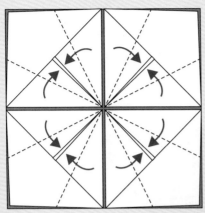

5 如箭咀所示，前片分別沿虛線向中間對摺

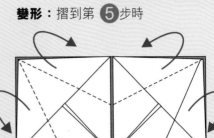

6 前片分別向後摺疊

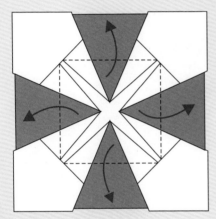

6 分別從中間向邊沿摺疊

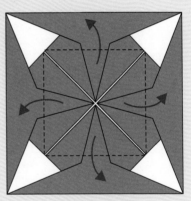

7 中間的三角形分別從中間向邊沿摺疊

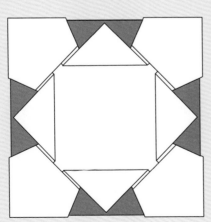

7 完成

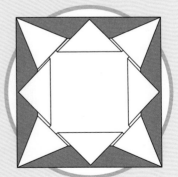

8 完成

日用品

花瓶

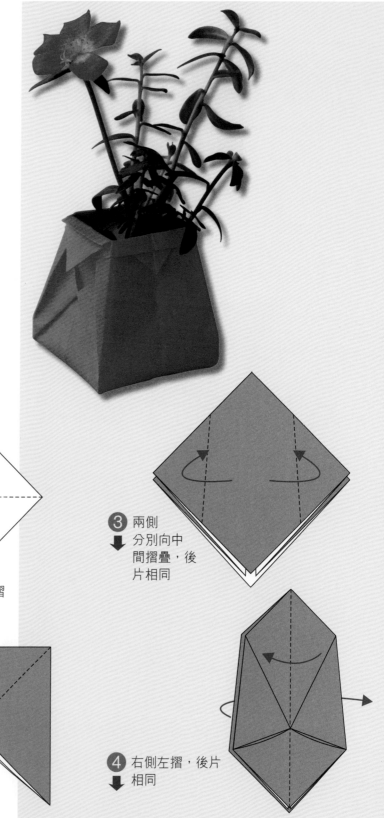

① 用正方形
紙對角對摺後再對摺

② 前片從中
間撐開壓
摺，後片
相同

③ 兩側
分別向中
間摺疊，後
片相同

④ 右側左摺，後片
相同

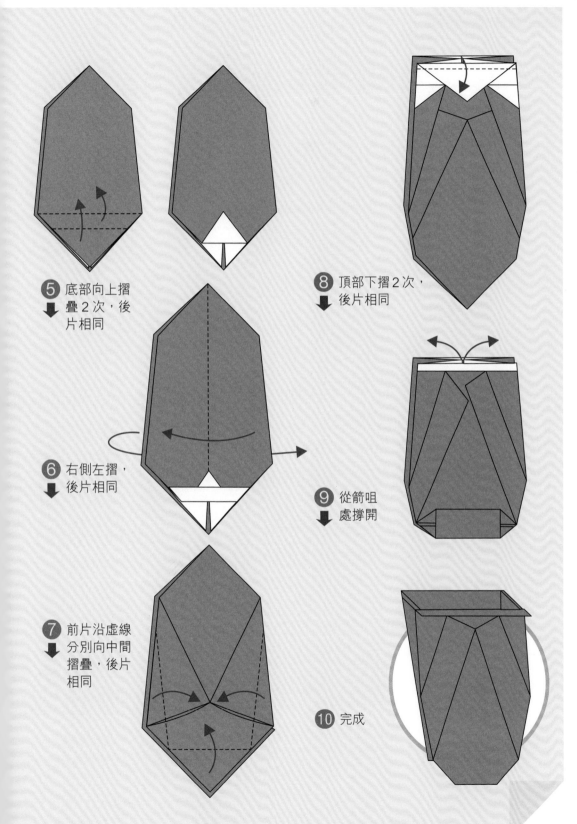

⑤ 底部向上摺
疊2次，後
片相同

⑥ 右側左摺，
後片相同

⑦ 前片沿虛線
分別向中間
摺疊，後片
相同

⑧ 頂部下摺2次，
後片相同

⑨ 從箭咀
處撐開

⑩ 完成

日用品

金魚
掛飾

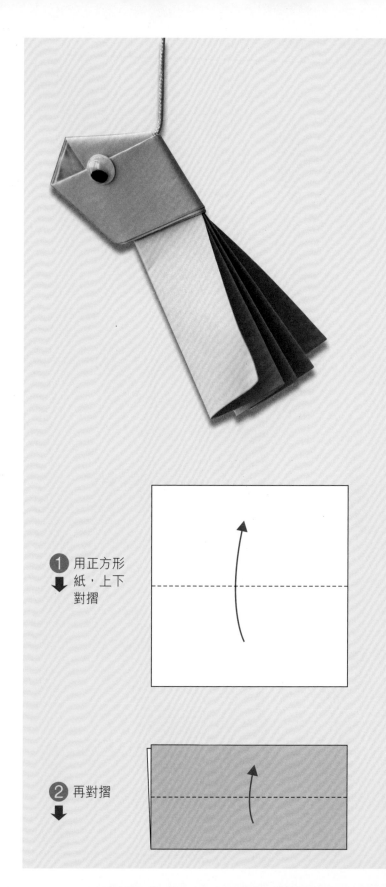

① 用正方形
紙，上下
對摺

② 再對摺

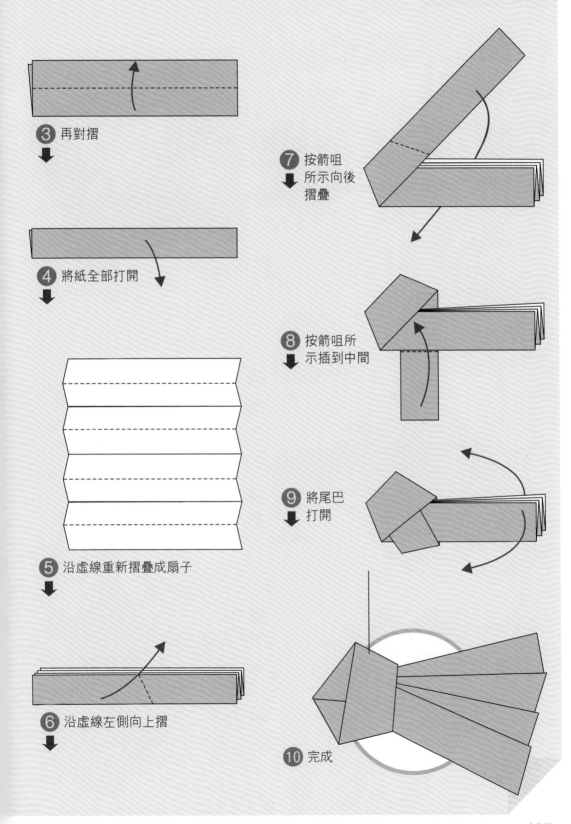

3 再對摺

4 將紙全部打開

5 沿虛線重新摺疊成扇子

6 沿虛線左側向上摺

7 按箭咀所示向後摺疊

8 按箭咀所示插到中間

9 將尾巴打開

10 完成

187

其他

心型信

示範短片

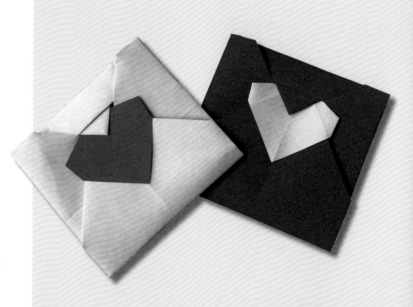

③ 頂端沿虛線
向下摺

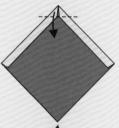

④ 頂端沿虛線
向上摺疊

① 用正
方形紙，
頂端沿虛線
各下摺

⑤ 沿虛線向下
摺疊

⑥ 三等分，沿
虛線向中間
摺疊

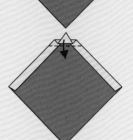

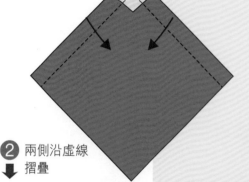

② 兩側沿虛線
摺疊

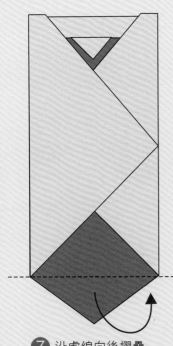

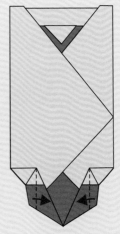

10 沿虛線向中間
摺疊

7 沿虛線向後摺疊

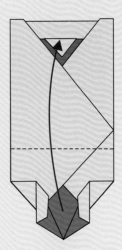

11 沿虛線按箭
咀處摺疊，
插入小三角
下面

8 沿虛線向箭
咀方向摺疊

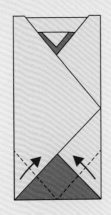

9 小三角部分
撐開壓平

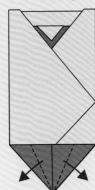

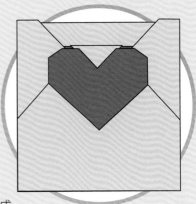

12 完成

其他

紙鶴信

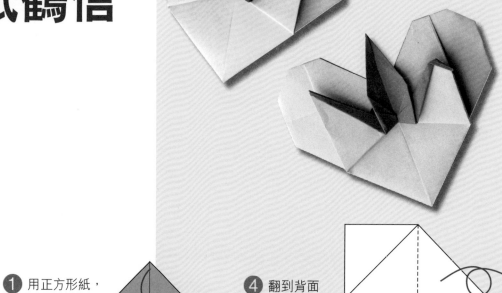

1 用正方形紙，
先摺出十
字摺痕，
四個角
再沿虛線
向中間摺疊

2 沿虛線向
後摺疊

3 從箭咀處撐
開，沿虛線
壓摺

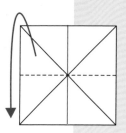

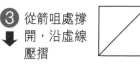

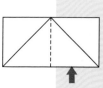

4 翻到背面

5 從箭咀處撐開，
沿虛線壓摺

6 翻轉 180 度

7 從箭咀處插入，
沿虛線壓摺

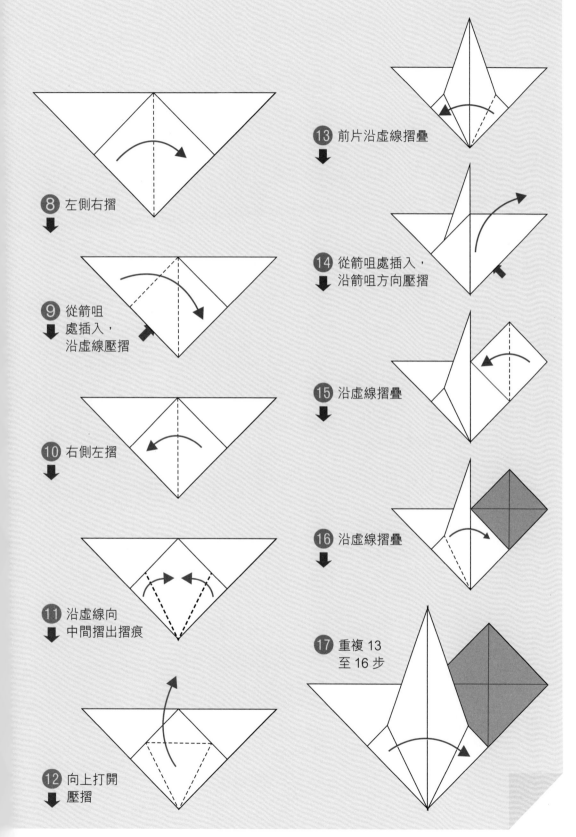

8 左側右摺

9 從箭咀
處插入,
沿虛線壓摺

10 右側左摺

11 沿虛線向
中間摺出摺痕

12 向上打開
壓摺

13 前片沿虛線摺疊

14 從箭咀處插入,
沿箭咀方向壓摺

15 沿虛線摺疊

16 沿虛線摺疊

17 重複 13
至 16 步

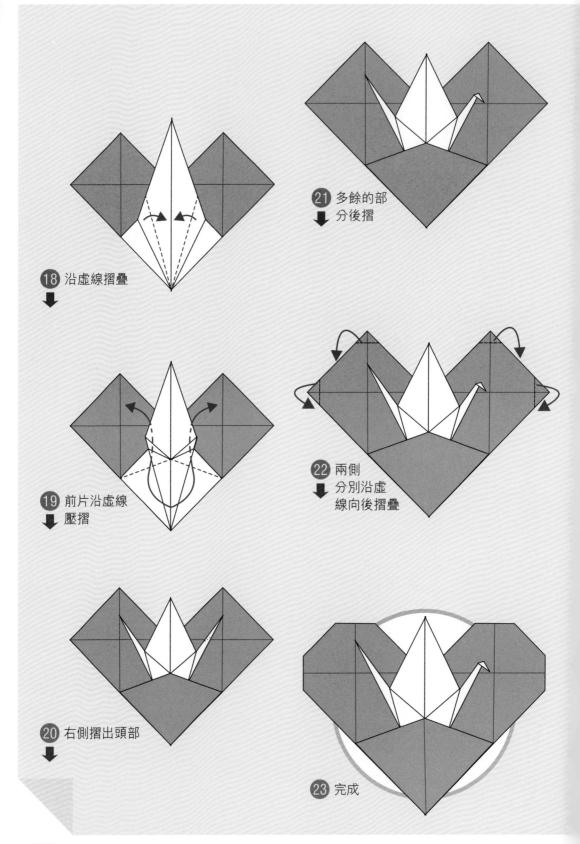

18 沿虛線摺疊

19 前片沿虛線
壓摺

20 右側摺出頭部

21 多餘的部
分後摺

22 兩側
分別沿虛
線向後摺疊

23 完成

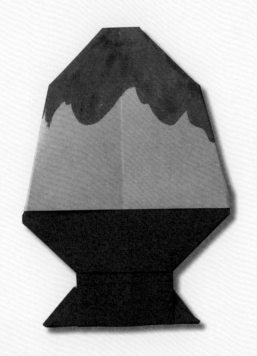

其他

雪糕

1 用正方形紙
如箭咀所示
摺出摺疊

2 沿虛線剪成
兩部分，取
一部分繼續
往下摺

3 對摺後打開

4 沿虛線摺疊
後打開

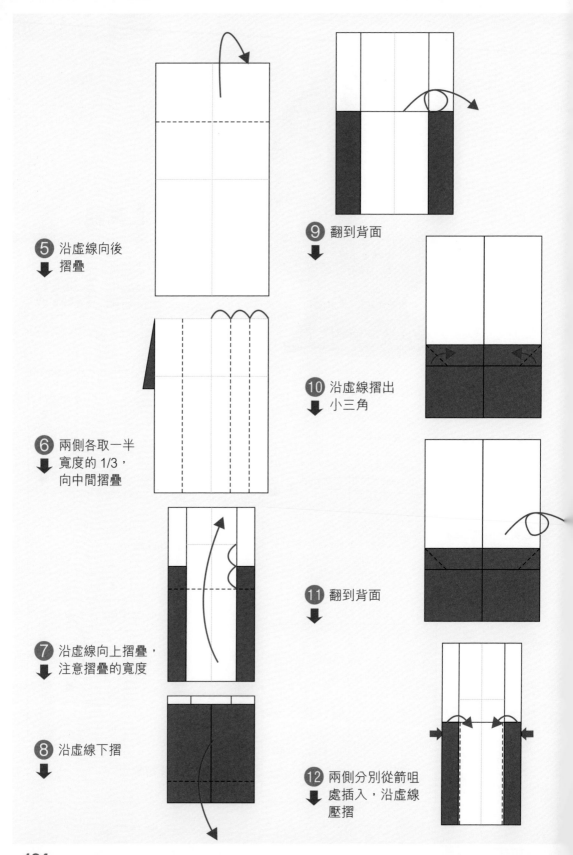

5 沿虛線向後
摺疊

6 兩側各取一半
寬度的 1/3，
向中間摺疊

7 沿虛線向上摺疊，
注意摺疊的寬度

8 沿虛線下摺

9 翻到背面

10 沿虛線摺出
小三角

11 翻到背面

12 兩側分別從箭咀
處插入，沿虛線
壓摺

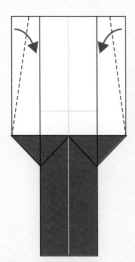

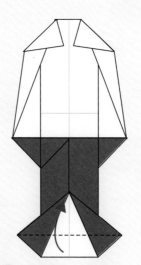

13 沿虛線分別向
中間摺疊

16 沿虛線向上摺疊

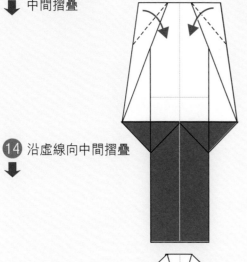

14 沿虛線向中間摺疊

17 翻到背面

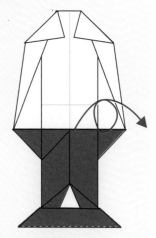

18 在頂端塗上果
醬的顏色，
完成

15 沿虛線向外摺疊

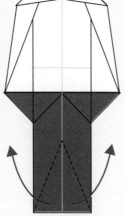

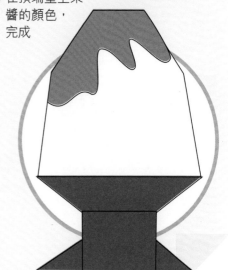

其他

風車

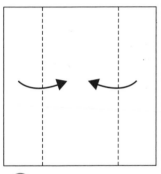

1 左右分別向中間摺疊

2 翻到背面

3 向下對摺

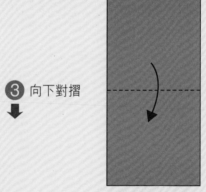

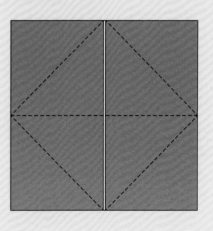

4 按虛線摺出摺痕，並壓摺成步驟 5

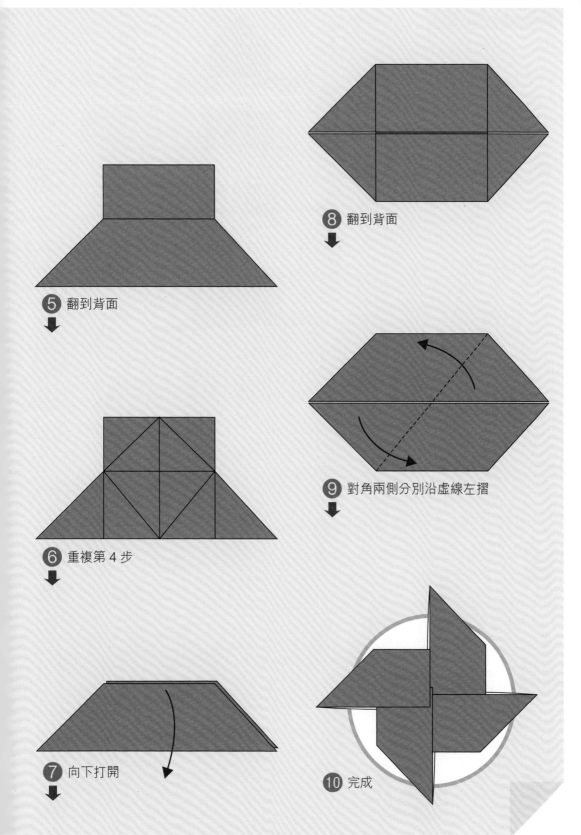

⑤ 翻到背面

⑥ 重複第 4 步

⑦ 向下打開

⑧ 翻到背面

⑨ 對角兩側分別沿虛線左摺

⑩ 完成

其他

寶塔

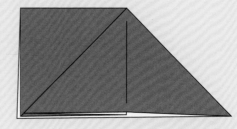

④ 壓摺成
三角形

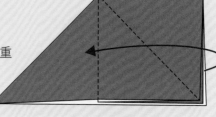

① 用正方形紙對摺

② 再對摺

⑤ 翻到背面，重
複第 3 步

③ 前片
打開

⑥ 前片兩側向中間摺
疊，背面相同

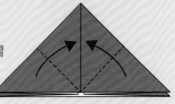

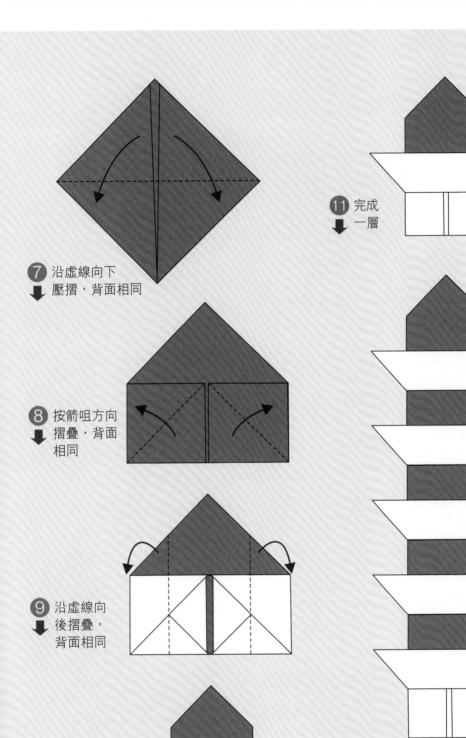

7 沿虛線向下
壓摺，背面相同

8 按箭咀方向
摺疊，背面
相同

9 沿虛線向
後摺疊，
背面相同

10 按箭咀方向打開

11 完成
一層

12 用邊長相差2cm的紙分別摺出 5
個，從大到小疊起來，就成了寶
塔了，完成

其他

聖誕老人

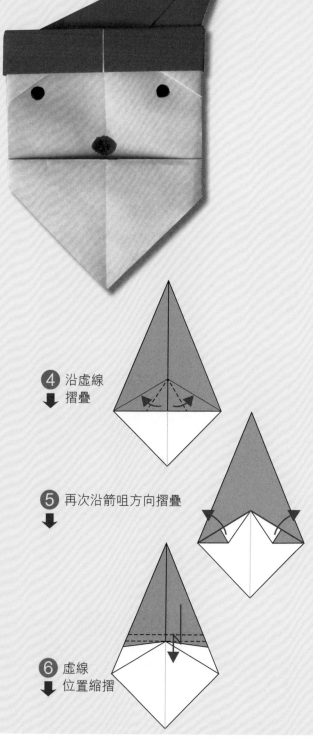

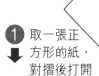

① 取一張正
方形的紙，
對摺後打開

② 兩側沿虛
線摺疊

③ 兩邊分別沿
虛線摺疊後
打開

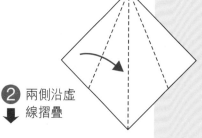

④ 沿虛線
摺疊

⑤ 再次沿箭咀方向摺疊

⑥ 虛線
位置縮摺

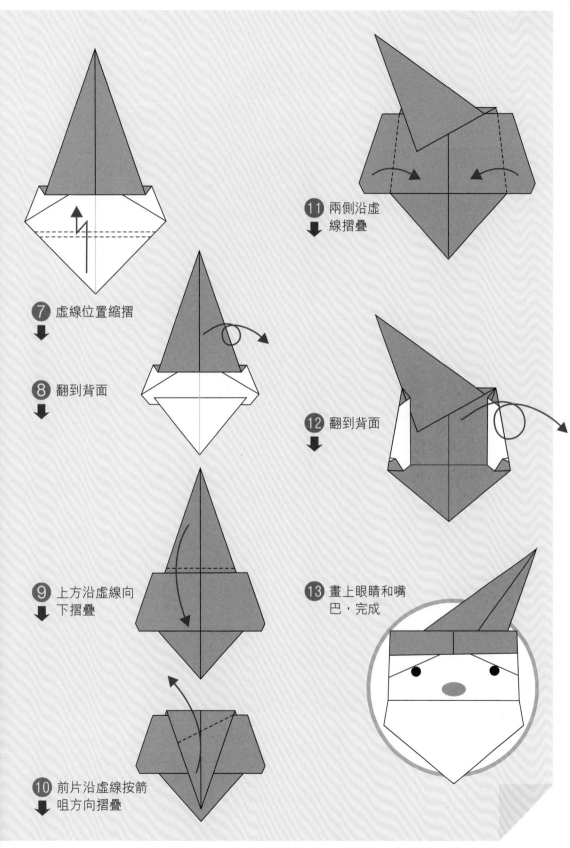

⑦ 虛線位置縮摺

⑧ 翻到背面

⑨ 上方沿虛線向下摺疊

⑩ 前片沿虛線按箭咀方向摺疊

⑪ 兩側沿虛線摺疊

⑫ 翻到背面

⑬ 畫上眼睛和嘴巴，完成

其他

北極星

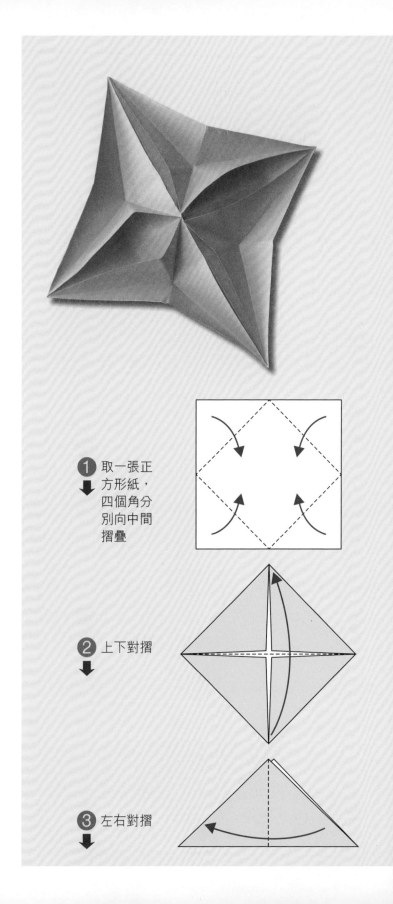

1 取一張正
　方形紙，
　四個角分
　別向中間
　摺疊

2 上下對摺

3 左右對摺

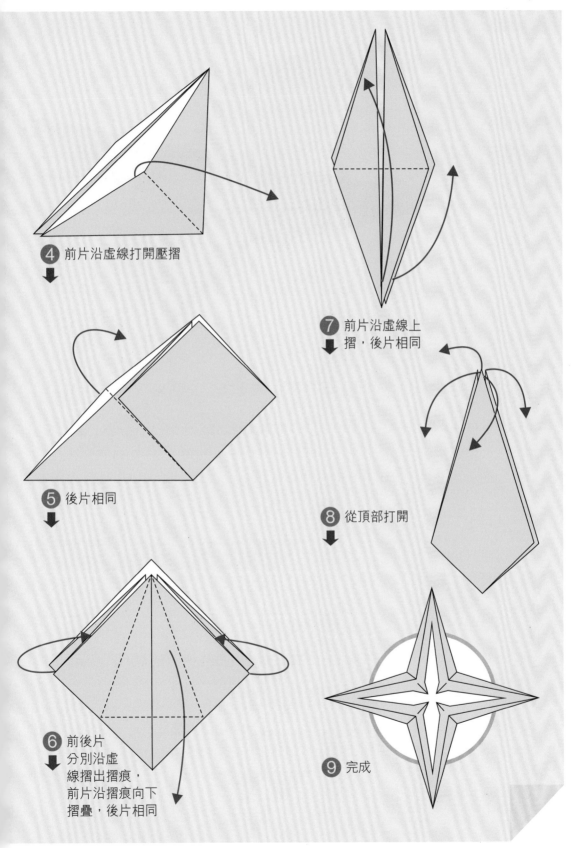

④ 前片沿虛線打開壓摺

⑤ 後片相同

⑥ 前後片
分別沿虛
線摺出摺痕，
前片沿摺痕向下
摺疊，後片相同

⑦ 前片沿虛線上
摺，後片相同

⑧ 從頂部打開

⑨ 完成

其他

戰鬥機

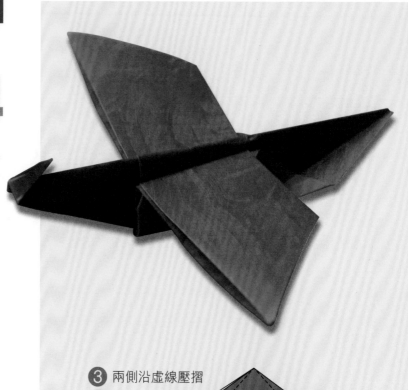

① 用正方
　形紙對摺

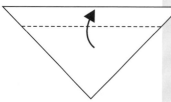

② 前片向上摺疊，後片
　相同

③ 兩側沿虛線壓摺

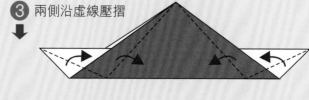

④ 前片向上摺疊

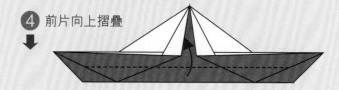

⑤ 後片向前摺

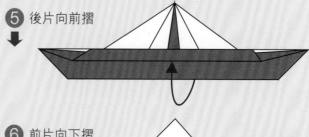

⑥ 前片向下摺

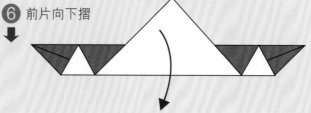

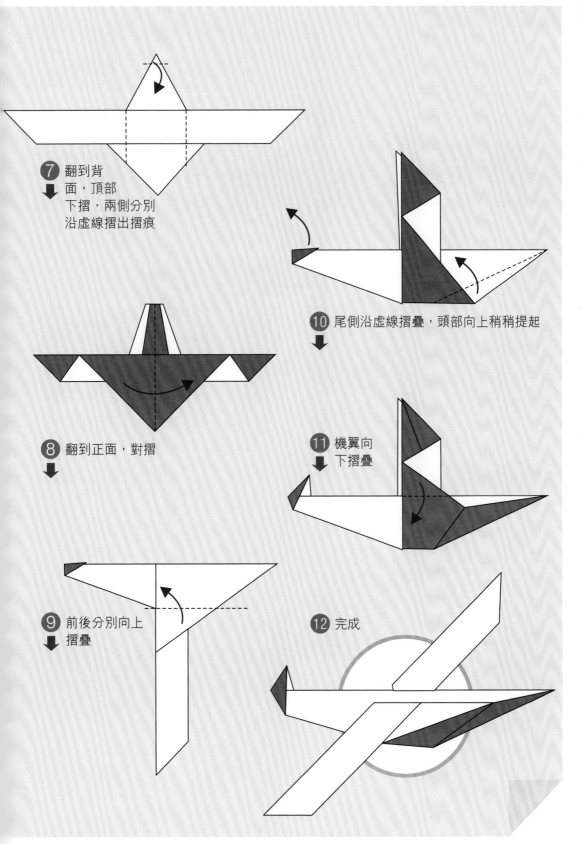

7 翻到背面，頂部下摺，兩側分別沿虛線摺出摺痕

8 翻到正面，對摺

9 前後分別向上摺疊

10 尾側沿虛線摺疊，頭部向上稍稍提起

11 機翼向下摺疊

12 完成

其他

鞦韆

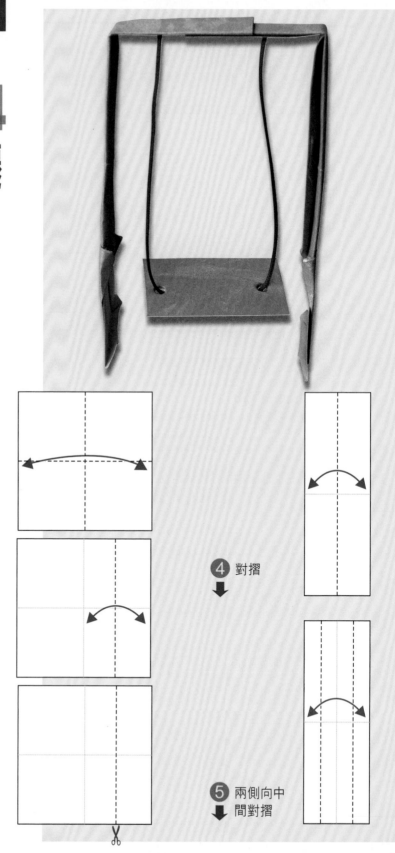

① 用正方形紙
如箭咀所示
摺出摺痕

② 沿虛線對摺
後打開

③ 沿虛線剪下
來。下面部
分用剪下來
的 1/4 的部
分來摺

④ 對摺

⑤ 兩側向中
間對摺

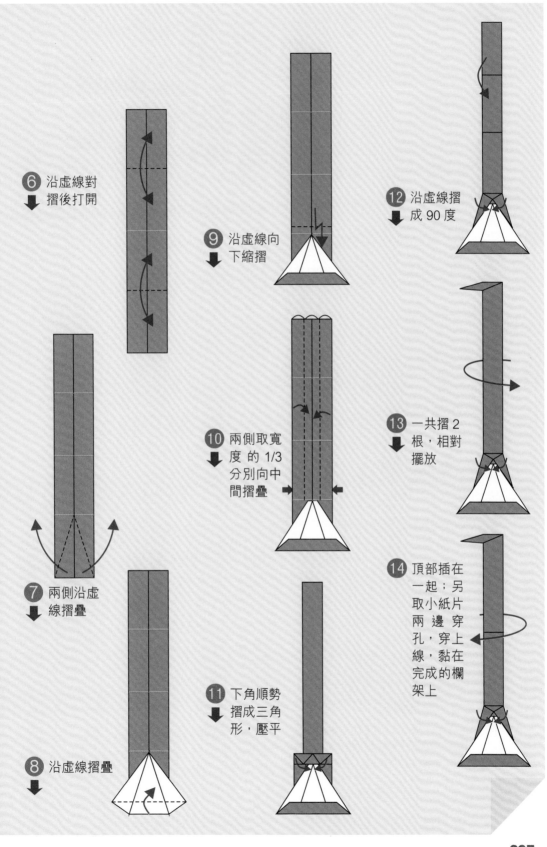

6 沿虛線對
摺後打開

9 沿虛線向
下縮摺

12 沿虛線摺
成 90 度

10 兩側取寬
度 的 1/3
分別向中
間摺疊

13 一共摺 2
根,相對
擺放

7 兩側沿虛
線摺疊

14 頂部插在
一起;另
取小紙片
兩 邊 穿
孔,穿上
線,黏在
完成的欄
架上

11 下角順勢
摺成三角
形,壓平

8 沿虛線摺疊

著者
楊旭

責任編輯
簡詠怡

裝幀設計
鍾啟善

攝影
邢望、幽靜

示範
邢望、Yuki Yu、Ellen Leung

繪圖
彭志才、陸永波

排版
劉葉青、辛紅梅

出版者
萬里機構出版有限公司
香港北角英皇道 499 號北角工業大廈 20 樓
電話：2564 7511　　傳真：2565 5539
電郵：info@wanlibk.com
網址：http://www.wanlibk.com
　　　http://www.facebook.com/wanlibk

發行者
香港聯合書刊物流有限公司
香港荃灣德士古道 220-248 號荃灣工業中心 16 樓
電話：2150 2100　　傳真：2407 3062
電郵：info@suplogistics.com.hk
網址：http://www.suplogistics.com.hk

承印者
中華商務彩色印刷有限公司
香港新界大埔汀麗路 36 號

規格
特 16 開（240mm × 170mm）

出版日期
二〇一四年二月第一次印刷
二〇二二年六月第六次印刷

此書根據 2014 年出版的《新編摺紙王》（978-962-14-5338-9）重編。